A Chair and Drawings

Jihyoung Suh

의자와 낙서

서지형

들어가며

여기 날아갈 듯한 다람쥐 한 마리가 보입니다.
깨끗하게 칠하지도 않았고, 손때도 여기저기 묻어 있습니다.
누군가는 다람쥐인지 알아보지 못할지도 모릅니다.
하지만 새까만 다람쥐 눈에 자꾸만 눈길이 갑니다.
맑고 힘있게 저를 응시하는 것만 같습니다.

저에겐 초등학생인 아들과 막 5살이 된 딸이 있습니다. 아들인 후가 제법 의사소통이 되던 4살 즈음 집에 칠판을 하나 샀습니다. 그날 후는 "엄마를 그린다"면서 옆으로 기울어진 저를 그렸습니다. 너무 신기해서 사진을 찍으니 "이젠 지워야지"라며 깔끔하게 없애 버렸습니다. 처음엔 저를 그려줬다는 사실에 감동했다가 시간이 지난 후에는 그가 그린 그림에 관해 깊이 생각해보게 되었습니다. 정확히는, 후가 머릿속으로 생각한 것을 손으로 표현하는 상황에 관해 생각했습니다. 후가 저를 동그란 얼굴과 눈, 코, 입 그리고 머리카락과 두 팔, 두 다리로 표현하기까지는 많은 시행착오가 있었을 겁니다. 저는 후의 드로잉에 주목하기 시작했고 이를 즐겨 감상했습니다.

후는 그림을 빨리 그리고 채색을 꼼꼼히 하지 않습니다. 넓은 여백을 선호하는 한편 그림에 많은 이야기를 담고, 무언가 재해석해서 그리기를 좋아합니다. 대화하다가도 아이디어를 얻으면 곧바로 그림을 그리며 수시로 그립니다. 5살인 민은 후보다 감정적이고 과감한 편인데 그 기질이 드로잉에서도 드러납니다. 후가 그림 그리는 모습을 아주 어렸을 때부터 봐와서 그런지 종이를 받아들면 거침없이 시도하고 다양한 색을 즐겨 씁니다. 이따금 자유롭게 힘을 뽐내며 종이를 뚫어버리기도 합니다. 그 용기가 부러울 때도 있습니다.

제가 반응하고 작품을 존중하자 아이들은 더 많은 그림을 그리기 시작했습니다. 그렇게 시작된 드로잉 생활은 그림을 감상하는 즐거움을 준 것은 물론 가족 간 이야기를 공유하는 계기가 되었습니다. 우리는 함께 그림을 그리기 시작했고 서로의 관심사를 나누었습니다. 민이 토끼를 그리면 제가 좋아하는 그림을 알려주었고, 후가 좋아하는 공을 그리면 아빠는 야구를 좋아한다고 얘기해주었습니다. 후가 할머니를 표현하면 엄마의 고향을 알려주었고, 관심 있는 악기를 그리면 제가 좋아하는 음악을 들려주었습니다. 책의 제목인 "의자와 낙서"도 이 생활을 축약한 표현입니다. 우리는 마음에 드는 드로잉을 식탁 의자 뒷벽에 붙여놓고 감상하곤 합니다. 의자 뒤편은 늘 전시 공간으로 쓰였고 대화의 소재가 되었습니다.

요즘은 제가 지금까지 후에게 한 행동을 후가 직접 민에게 그대로 하고 있습니다. 둘이 나란히 앉아 엎치락뒤치락 그림을 그리고 상상의 나래를 펼치며 저만의 이야기를 만들어나갑니다. 예술을 가까이 두는 생활 습관이 서로에게 영향을 미친다는 생각이 듭니다.

이 책은 제 아이들 그림을 아름답게 해석하는 책이 아닙니다. 제 아이의 재능을 과장해서 보거나 효과적으로 육아하는 법을 알려주는 책도 아닙니다. 그리고 제 삶 또는 육아 방식이 완벽해서 이를 전하기 위해 쓴 책은 더더욱 아닙니다. 오히려 그 반대에 가깝습니다. 엄마를 처음 해보는 '나'가 아이와 남편, 가족, 사회적 관계 안에서 어떻게 하면 모두에게 공평하고 즐거운 시간을 나눌 수 있을까 고민한 흔적입니다.

저는 무엇보다도 두 아이의 성장 과정에서 함께한 생활 속 드로잉의 효과를 알리고 싶었습니다. 드로잉이란 보통 작품에 들어가기에 앞서 하는 간단한 밑작업에 가까운데, 그림, 낙서, 작품 모두 여기서는 드로잉이라고 불러도 좋습니다. 자신의 이야기나 개성을 표현하기에 드로잉은 아주 적합한 수단인 데다가 간단하고 편리한 매체라 고단한 일상생활 안에서도 손쉽게 적용할 수 있습니다. 저는 드로잉을 단순히 그림 그리는 행위 또는 미술 활동으로 국한하지 않습니다. 이를 통해 온 가족이 생활 전반에서 예술적 영감을 느끼길 바라고 이로써 가족 간 또는 사회적 관계 안에서의 대화나 취미가 이어지길 바랍니다. 이것이 곧 일상의 드로잉이 불러올 긍정적인 효과입니다.

또한, 만일 아이가 예술가로 자라길 꿈꾼다면? 더욱더 일상의 드로잉에 매진하길 권합니다. 예술가로 성장하기 위해 전문적인 기술은 중요하지 않다고 말하는 책이 아닙니다. 자신만의 예술적인 힘을 길러 기존에 만들어진 기준에 도전할 수 있게끔 이끄는 즐거운 드로잉 방법론을 공유합니다.

앞으로, 아이들 드로잉을 참고로 삼아 다양한 드로잉 방법을 소개하고 어떻게 하면 드로잉을 매개로 서로의 감각을 나눌 수 있는지 이야기하려고 합니다. 이는 가족 안에서만 가능한 것이 아니라 성인들 사이에서도 그러니까 누구에게나 적용할 수 있는 이야기입니다. 최근 이 책에서 소개하는 여러 방법을 활용하여 다양한 사람들과 워크숍을 함께 진행 중인데, 종이를 처음 마주했을 때와 워크숍이 마무리되었을 때 참가자들의 표정이 사뭇 다른 것을 알 수 있었습니다. 대부분 자신을 스스로 표현할 수 있다는 자신감을 얻고 돌아갑니다.

하지만 가장 중요한 것은 단 몇 번이라도 직접 해보는 것입니다. 아무것도 시도하지 않고는 그 어떤 변화도 기대할 수 없을 겁니다. 이 책을 통해 제 사례를 뛰어넘는 다채로운 경험과 변화를 얻었다는 이야기를 들을 수 있다면, 그것이야말로 저에게 가장 큰 기쁨이자 보람이 될 것입니다.

1 선이 닿다 소개하기

예술을 즐기는 습관

이 책에서 드로잉을 통해 공유하고 싶은 바는 결국 아이에게 "예술을 즐기는 습관"과 "감각을 나누는 법"을 알려주자는 것입니다. "예술을 즐기는 습관"이라고 하면 거창하고 어려운 것을 상상할지도 모르지만, 저는 이것을 편히 '예술 하는 습관'이라고 칭합니다. 보호자와 아이가 생활 안에서 취향을 서로 나누는 모습이라고도 할 수 있는데, 예를 들어 아이가 공을 그리면 엄마가 좋아하는 운동을 알려주거나 피아노를 배우면 아빠가 즐겨듣는 음악을 공유하는 식입니다. 길가에 피어있는 꽃을 보고 각자 좋아하는 색에 관해 이야기하거나 그 꽃을 함께 그려보는 것 모두 생활 속 예술을 즐기는 습관입니다.

'예술'이 여전히 멀게만 느껴진다면, 중요한 것은 '관심 있는 마음가짐'이라고 되뇌어 봅시다. 예를 들어, 아이가 피아노를 배우고 있다면 그날 배운 곡을 기술적으로 반복하는 데서 그치지 말고 그날 날씨에 맞게 변주해보자고 제안할 수 있습니다. 음악적으로 옳은지 그른지는 크게 중요하지 않습니다. 이 음악과 어울리는 분위기를 상상하며 드로잉해볼 수도 있고 반대로 색다른 드로잉을 보고 그에 맞는 음악을 시도해볼 수도 있습니다. 피아노 주변에는 악보만 있는 것이 아니라 우리가 함께 공유한 느낌, 그에 어울리는 드로잉과 연주가 어우러지게 되겠지요. 이때 아이와 보호자는 자신의 취향을 나누며 어떠한 부분이 좋은지 싫은지 표현합니다. 아름다움과 어색함을 이야기해볼 수도 있습니다. 각자의 취향을 존중하며 아이와 보호자의 취향이 일치하는 지점 또는 다른 지점을 서로 찾아가는 것이 곧 예술을 함께 즐기는 습관입니다.

누군가 예술의 필요성에 이의를 제기할지도 모릅니다. 그렇다면 저는 예술을 즐기는 습관을 통해 길러진 자연스러운 자신만의 예술관은 '스스로 충만하게 즐길 줄 아는 힘'을 길러주기에 의미 있다고 답하겠습니다. 이러한 힘을 바탕으로 자신만의 취향이 완성되고 안목이 생기는데 이는 나이가 어릴수록 평생의 예술관을 좌우하는 중요한 역할을 하게 됩니다. 즉, 아이가 자신만의 예술관을 쌓을 수 있는 환경을 제시하는 것은 중요합니다.

아이가 미래에 예술가가 되기를 바라는 마음에서 이를 권하는 것은 아닙니다. 생활 속 습관을 통해 반복적으로 경험한 예술의 힘은 어떤 분야에서든 활용될 수 있습니다. 예를 들어, 오늘날 인테리어 산업 부문을 보더라도 상품, 인테리어 디자인, 그리고 예술가들이 하나의 팀처럼 엮여 일합니다. 아이가 향후 예술과 전혀 무관한 것처럼 보이는 진로를 택한다 해도 자연스럽게 즐기며 길러진 예술 에너지는 삶의 매 순간 빛을 발할 겁니다. 넓게 볼 줄 아는 힘, 자신의 것을 정확히 파악하는 능력이 있는 사람은 자신만의 길을 만들어나갑니다.

아이들 노레

후, 종이 위 연필, 39x27cm, 2018
✏️ 감각 나눔, 나만의 악보, 칸딘스키

14

레 도 레 미미미레 레 레 미미미 솔 도 미 솔 솔 파미레두레레 두

레 도 레 미미미 레 레 세미미레미 낮 낮 솔 파

낮 솔 미 레 파 미레 도 도
낮 솔 파 솔 솔
미 미

내가 아는 피아노들

후, 종이 위 사인펜, 39x27cm, 2017

🖊️ 예술을 즐기는 습관, 피아노 위 낙서 주목, 듣는 드로잉

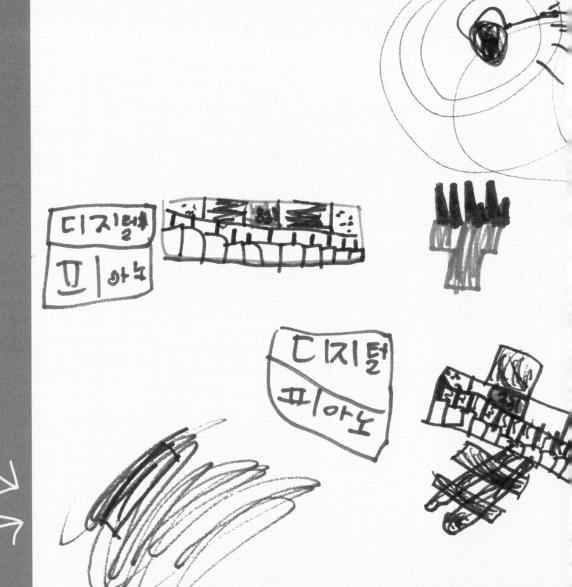

아이는 자신이 그동안 본 피아노들을 모아 그렸습니다. 그랜드 피아노와 친구네 집 바닥에 놓여있던 디지털 피아노, 서 있는 우리 집 디지털 피아노가 있고, 그리고 피아노 주변 '낙서'들은 각 피아노에서 흘러나오는 음악이라 합니다. 목을 길게 늘어뜨린 기린처럼 우아한 그랜드 피아노에서 **고풍스럽게 울려 퍼지는 연주 소리**는 그림 안에서 공기처럼 날아다닙니다. 피아노 위 **메트로놈의 째깍거림과 박자감**도 드로잉으로 표현되었습니다. 촘촘한 건반의 디지털 피아노에서 나오는 **기계 화음**은 격정적인 감정 표현으로 전환되었습니다. 소리가 곧 그림에 자리를 잡았습니다. 의미 없어 보이는 아이의 작은 끄적임도 주목하여 살펴봐야 한다는 깨달음을 다시금 얻은 날이었습니다.

감각 나눔

여기서 또 하나 강조하고 싶은 것이 "감각 나눔"입니다. 예술은 교감에서 출발하여 그 가치를 갖습니다. 아이가 무언가 그린다면 결과물에 관해 대화하는 나눔의 순간이 꼭 필요합니다. 잘 그렸는지 아닌지 가치 판단이 아니라, 진실한 물음이 중요합니다. 무엇을, 왜, 어떻게 그렸는지 등 드로잉 이면의 생각을 청해 들어야 합니다. 때로는 아이에게 양해를 구한 뒤 보호자의 의견을 반영해 드로잉을 발전시켜도 좋습니다. 이 순간이 서로 감각을 나누는 찰나입니다.

드로잉을 매개로 아이와 보호자가 생각을 나누는 것도 감각 나눔의 순간이지만, 아이가 드로잉하며 자신만의 표현법을 찾는 것 또한 감각 나눔의 일례라 이야기할 수 있습니다. 모든 사람은 그림에서 저마다의 특징을 보입니다. 섬세하고 꼼꼼하게 그리는 사람, 선을 시원하게 긋는 사람, 색을 헐렁하게 칠하는 사람, 검정만 사용하는 사람, 밑그림부터 그리는 사람, 생각에 잠기는 사람, 질문이 많은 사람 등 다양한 드로잉 스타일을 존중하는 가운데 자신의 개성을 발견하고 그와 더불어 활용할 수 있는 기법이나 방법을 찾는 것이 중요합니다.

감각 나눔을 몇 번 하고 나면 아이는 자신이 표현한 것을 스스로 설명하게 되고 이때 보호자는 아이에게 감상평을 전달하면 됩니다. 좋은 것과 나쁜 것, 훌륭한 것과 싫은 것에 관해 자주 대화하면 서로의 취향을 인정하게 됩니다. 이러한 취향의 분리는 육아에서 중요한 독립성 확립에 도움을 줍니다. 부모인 '나'와 자녀인 '나'의 분리는 서로의 의견을 존중하게 하고 이 과정에서 사회성도 자연스레 발달합니다. 예술의 범주 안에서 사회적 교감을 나누게 되고 자신을 표현하는 힘, 상대를 인정하는 힘이 길러집니다. 이외에도 드로잉을 통한 감각 나눔은 상상력과 관찰력, 표현력, 집중력 발달에 이바지합니다.

익은 바나나 그리고 덜 익은 바나나
후와 친구, 노트 위 사인펜, 각 14x25cm, 2018
🖊 이어 그리기, 그림으로 보는 단짝, 예술을 즐기는 습관

예를 들어, 최근 후는 학교나 수영장에서 시간이 나면 친구들과 모여 앉아 드로잉을 합니다. 단순한 놀이 같기도 한데 드로잉 설명을 들으면 아이의 학교생활은 물론 친구의 취향과 습성 등도 파악할 수 있습니다. 학교생활에 대해 따로 대화하지 않아도 아이의 사회적 관계와 사회성이 한눈에 들어옵니다. 그리고 자기 주도학습에 대해서도 생각해보게 합니다. 드로잉하던 습관 때문인지 아이는 학교나 학원 숙제를 꽤 진득하게 앉아 스스로 해결하려고 합니다. 드로잉과 성적이 어떠한 연관성을 가질는지는 확신할 수 없지만, 감각 나눔 훈련이 집중력 향상에 도움이 된다고 생각합니다.

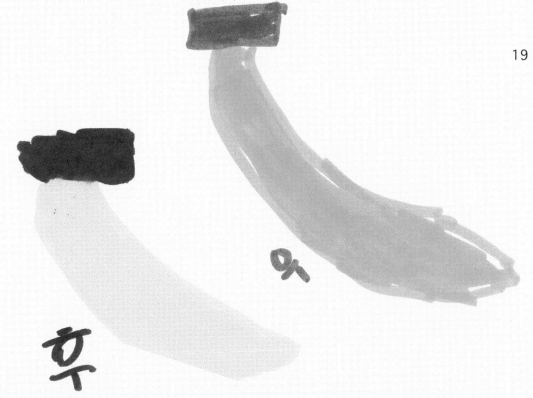

태양계를 둘러싼 우주와 지구 그리고 내가 아는 모든 것

후, 종이 위 사인펜, 30x22cm, 2017

🖊 듣는 드로잉, 사고력, 상상 더하기

21

아이가 잠들고 난 후 낙서처럼 보이는 그림
한 장이 식탁에 놓여 있는 것을 발견했습니다.
나중에 아이의 설명을 듣고 나서야 무심코
지나칠 뻔했던 그림의 숨겨진 의미를 알게
되었습니다. 그림에 관해 묻자 아이는 태양계를
둘러싼 우주에 관한 생각과 지구 이야기,
우주적 자연 현상에 대한 궁금증을 끝없이
쏟아냈습니다. 자칫 쉽게 버렸을지도 모를
이 종이 한 장에 아이의 모든 지식과 감성이
녹아 있었던 것입니다.

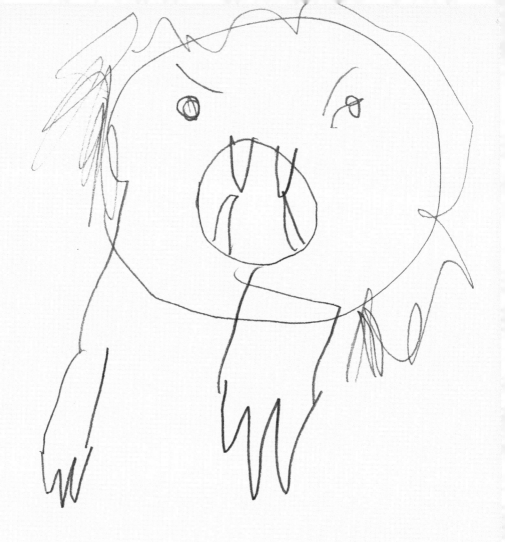

22

이만큼 화났어
후, 종이 위 연필, 28x21cm, 2016
✏️ 화난 감정, 유머, 좋은 드로잉

23

이날 아이는 몹시 화가 났습니다. 알 수 없는
분노를 보인 날이었는데 저는 화난 감정을
드로잉으로 표현해보라고 했습니다. 아이는
대화를 거부한 채 이러한 드로잉을 식탁 위에
두었습니다. 우리는 이 그림을 보다가 결국
웃었습니다. 감정이 격할 때 말이나 행동은
그 감정을 더욱 부추기는 경우가 많습니다.
하지만 그림은 자기 마음을 들여다보게 하고
그리는 과정을 통해 자신을 정화하게 합니다.
이후 아이는 제가 말하지 않아도 화가 나거나
슬프면 감정 드로잉을 해서 전해줍니다. 이 또한
감각 나눔의 또 다른 순간이라 할 수 있습니다.

펭귄 가족

후, 종이 위 색연필, 수채물감, 39x27cm, 부분 확대, 2016

✏️ 뭉툭한 물고기, 한정된 감상의 시간, 코드 드로잉

색상환 연습

민과 엄마, 종이 위 연필, 색연필, 39x27cm, 2018

✏️ 감각 나눔, 나만의 색상환

24

아이들 개개인 그림에는 저마다 자주 보이는
표현법이 있습니다. 후의 그림에는 새, 꽃,
그리고 물고기들이 자주 등장하는데 특히
뭉툭한 형태의 물고기를 알아보기까지는
시간이 꽤 걸렸습니다. 수영하는 아델리펭귄
가족 사이에 주황색 물고기 두 마리가 조그맣게
존재감을 드러냅니다. 그런데 얼마 지나지 않아
아이의 뭉툭한 물고기는 우리가 일반적으로
상상하는 지느러미 달린 물고기 그림으로
빨리도 변해갔습니다. 이 물고기는 몇 개월만
감상할 수 있는 희귀한 존재였습니다.

아이와의 감각 나눔을 어려워하지 않았으면
합니다. 그림에서처럼, 아이가 그린 낙서 위에
보호자가 자신만의 색상환을 만들어볼 수도
있습니다. 이때 아이에게 색을 칠해도 되는지
양해는 구해야 합니다. 자유롭게 선택한 색상
옆으로 어울릴 것 같은 색 또는 마음에 드는
색들을 연결해 봅니다. 이러한 나눔을 반복하면
아이와 어른 모두 자연스럽게 색상 훈련을
한 셈입니다. 의외의 색 조합에서 새로움을
발견하게 되고, 도움이 필요하다면 동화책이나
잡지, 온라인의 디자인 상품 등을 살펴보고
따라 해도 좋습니다.

강아지

후와 민, 종이 위 크레파스, 27x39cm, 2018
🖊 이어 그리기, 협동, 두 명의 작가

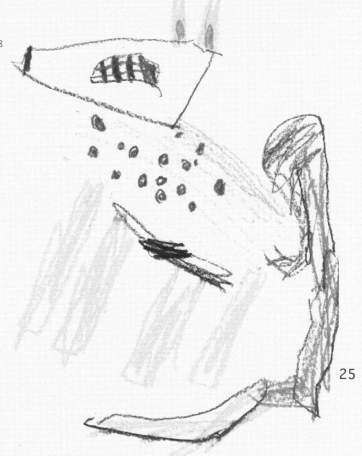

조윤희 조수민 그림

25

앞으로 3장에서 다시금 이야기하겠지만,
'이어 그리기'는 감각을 나누는 가장 쉬운
방법입니다. 말 그대로 여러 사람이 이어 그리며
하나의 드로잉을 완성하는 것인데, 저는
연장해서 그린다는 의미로 '연장 드로잉'이라고
칭하기도 합니다. 아이가 친구와 또는 보호자와
함께 그리며 자연스레 서로의 감각을 나눌 수
있습니다. 최근 민이 녹색으로 얼기설기
칠해둔 데에 후가 아이디어를 떠올려 강아지
한 마리로 이어 그렸습니다. 둘이 함께 그렸다고
사인도 나란히 적어둔 모양새가 귀엽습니다.

드로잉이란 무엇인가

마지막으로, 드로잉이란 무엇인지 공유하고자 합니다. 일반적으로 드로잉은 선으로 구성된 그림을 칭하며 본 작품에 들어가기에 앞서 하는 스케치 등을 뜻합니다. 하지만 오늘날 드로잉은 그 범위가 상당히 넓어졌고 독립적인 작품으로서의 가치 또한 갖게 되었습니다. 여기서 이야기하는 드로잉은 그리는 사람이 그 완성 여부를 오롯이 결정하며 주제나 재료 제한 없이 표현하는 그림을 일컫습니다. 밑그림처럼 보일 수도 있고, 색이 들어갈 수도 있으며, 글을 적을 수도 있습니다. 되도록 단순한 형태를 지향하며 30분에서 1시간 이내로 그리는 그림입니다. 아이들 그림은 어쩌면 낙서에 가까울지도 모르지만, 낙서, 작업, 작품, 그림 등을 모두 포괄한다는 의미에서 드로잉이라는 표현을 선택하였습니다. 도화지 위에 그리는 그림뿐만 아니라, 나뭇가지나 돌, 물로 땅에 그려 쉽사리 사라지는 것들, 그리고 그때 주변의 날씨와 공기까지도 모두 포함하여 지칭합니다. 역설적으로는 그림이나 작품이라는 단어가 주는 중압감에서 벗어나자는 의미이기도 합니다. 가벼운 마음으로 접근하길 바라며, 완벽한 결과물보다는 아이와 감각을 나누는 과정에 집중했으면 합니다. 드로잉 시간도 되도록 짧게 하여 습관처럼 드로잉하는 것을 추천합니다.

26

드로잉을 통해야만 예술을 즐기는 습관을 기르고 감각을 나눌 수 있다고 이야기할 수는 없습니다. 다만 현실적으로 드로잉이 생활 속에서 가장 접하기 쉽고 간단한 매체이므로 이를 더 잘 활용하는 방식을 소개하고자 합니다. 모두가 바쁜 일상에서 매일매일 긴 시간을 할애하기란 어려울 수 있습니다. 하지만 드로잉은 10분 이내에 빠르게 할 수 있는 활동입니다. 아이와 간식을 먹으며 잠깐 해볼 수도 있고 자기 전에 잠시 즐길 수도 있습니다. 글로 무언가 표현하는 것보다 훨씬 빨리할 수 있고 간단한 재료로 누구나 손쉽게 할 수 있습니다. 또한, 성장 과정에서 아이가 자연스레 그림을 그리는 시기가 옵니다. 이때 아이의 끄적임이나 낙서에도 관심을 두고 이야기를 들어주다 보면 그것이 곧 드로잉이 됩니다. 잘 그리지 못해도 좋습니다. 어설플수록 서로서로 도울 기회를 얻고 더 많은 대화와 웃음이 오갈 것입니다. 드로잉이 아이와 보호자 모두에게 공동의 놀이가 되었으면 합니다. 진정성 있게 시도하려는 마음만 있다면 예술을 즐기기에 가장 간편한 매체가 바로 드로잉입니다.

아기 띠를 한 엄마

후, 종이 위 연필, 24x15cm, 2015

✏️ 낙서, 어른이 표현하기 힘든 특별한 선, 순수

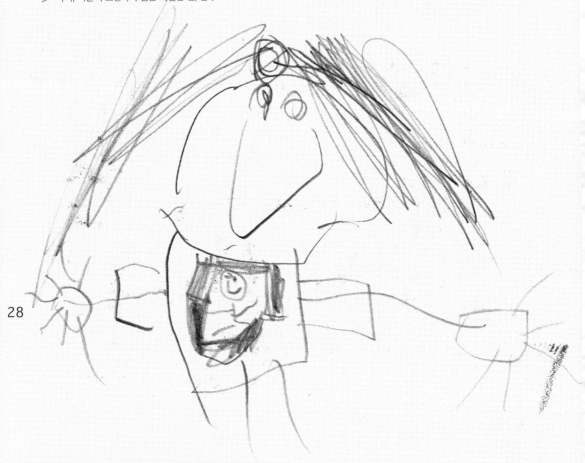

28

어릴 적 후는 사람보다 동물이나 나무를 더
자주 그렸습니다. 아마 당시 사람은 표현하기
어려웠던 것 같습니다. 잘 그렸다고 하기는
어렵지만, '아기 띠를 한 엄마'는 가장 아이다운
드로잉입니다. 아이들 그림을 보면 마음이
편안해지고, 정돈되지 않은 선이 따뜻한 웃음을
선사합니다. 모여 앉아 좋아하는 재료를
펼쳐놓고 마음대로 그리고 웃으며 떠드는
시간은 소중합니다.

춤추는 이모
 후, 종이 위 연필, 39x27cm, 2017
 🖊 좋은 드로잉, 단순미, 전달력

후는 7살이 되어서도 여전히 사람을 잘 그리지
못했습니다. 이 드로잉은 영화를 보고 기분이
좋아 덩실덩실 춤을 추는 이모를 사진을 찍듯
포착해서 1분 만에 그린 것입니다. 이모는
누군가 자기를 그려준 그림 중에서 가장
마음에 든다고 아이에게 말해주었습니다.
드로잉은 이처럼 간단한 작업입니다. 사소한
감각과 감정 나눔은 아이들에게 그 어떠한
자극보다도 좋습니다.

2 선이 오가다 다르게 보기

종이를 대하는 자세

　　　이제 드로잉을 시작합시다.
먼저, 종이 앞에서 진지한 태도로 주제를 고민하고, 그에 관해 이야기하고,
머릿속으로 상상한 후 그리도록 유도해주세요. 이때 아이가 종이를 단순히
재료로 보기 이전에 그 자체를 소중한 나무로 또 자신을 보는 거울로 대하길
바랍니다. 종이 한 장 앞에서 여유를 갖는 삶의 자세도 배우길 바라는 마음으로
아이에게 여유 있고 어쩌면 지루한 시간을 더 많이 주었으면 합니다. 드로잉을
시작하기 전 이러한 숨 고르기를 몇 번만 반복하다 보면 이후에는 아이가
자연스럽게 스스로 진지한 드로잉 시간을 갖습니다. 아이는 마음이 편할 때 또는
무료할 때 알아서 드로잉에 충분히 빠져들 겁니다.

종이는 두 종류로 준비하는 것이 좋습니다.

하나는 8절지, 다른 하나는 A4 크기의 종이로 준비합니다. 스케치북보다는 8절지 낱장으로 준비하여 한 장씩 내어줍니다. 아이가 종이를 낱장으로 접하면 부담감을 덜 느끼기도 하고 한편으로는 종이를 낭비하지 않습니다. 또한, 8절지는 생활 속에서 전시하기에도 좋은 크기입니다. 이후 습관이 되면 아이는 그리고 싶을 때 드로잉을 한 장씩 시작하게 됩니다. 혹여 중간에 아이가 자신의 드로잉을 마음에 들어 하지 않는 경우, 그 지점에서부터 다시 새로운 드로잉을 만들어나가도록 유도합니다. 되도록 버리는 종이는 없게 합니다. 아이가 그 종이로 드로잉을 완성할 수 없어 힘들어한다면 뒷면을 사용하게 하거나 그때 새로운 종이를 줍니다. 이렇게 하는 이유는 작업에 임하는 진지한 태도뿐만 아니라, 틀렸다고 생각한 것일지라도 새롭게 도전하면 특별한 드로잉으로 발전할 수 있음을 알려주기 위함입니다. A4 크기의 종이나 이면지는 자르기나 붙이기, 자유롭게 그리는 데에 적당합니다. 8절지 드로잉을 완성하기 위한 연습장처럼 자유롭게 제약 없이 사용하게 하고 전혀 제한을 두지 않습니다. 마음껏 연습하고 상상하며 그려보게 합니다.

33

찢어진 종이의 매력을 알고 있나요? 이는 상상력의 밑바탕이 되기도 하고 따로 밑그림을 그리지 않아도 그 자체로 작업이 완결된 느낌을 줍니다. 완벽한 직사각형의 도화지는 작업에 임하는 자세를 익히는 데 도움을 주지만, 가끔은 부담스럽게 경건한 것처럼 느껴질 수 있으니까요. 어느 날 후는 선물로 받은 자석 용지를 욕심내며 동생과 나누지 않았습니다. 민은 결국 자투리 종이를 활용해 드로잉을

시작했는데 어느새 둘 다 온전한 종이보다 자투리 종이에 관심을 두었습니다. 자투리 종이는 머리띠가 되기도 하고 또 다양한 괴물로 변신하기도 했습니다. 이처럼 찢어지거나 버리려는 자투리 종이로 오히려 의외의 감각적인 구성을 시도해볼 수 있습니다. 마구 그리고 싶은 날이나 재료를 실험해보고 싶을 때 또는 앞으로 소개할 '이어 그리기'를 하기에도 안성맞춤입니다.

찢어진 자석

후와 민, 자석 용지 위 사인펜, 2017

✏ 찢어진 종이, 만들어 사용하기, 호기심 자극

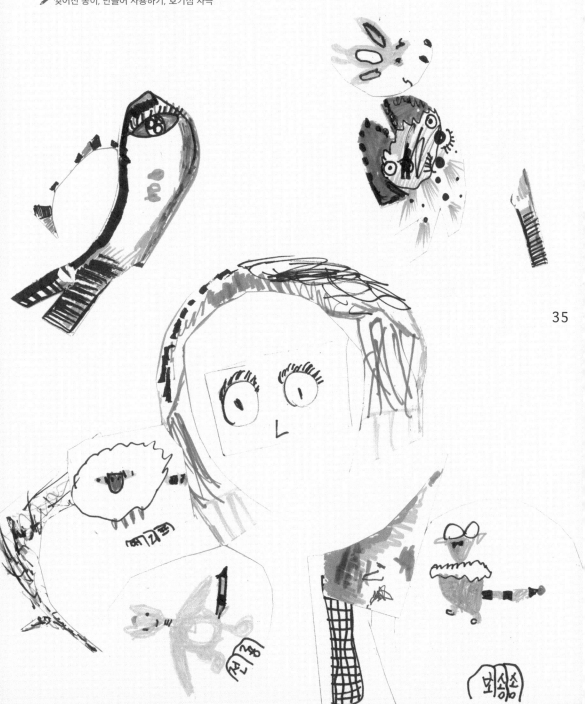

36

보고 싶은 내 동생 , 여기에 또 있지

후, 드로잉북 위 연필, 도장 물감, 21x14cm, 2017

✏ 종이를 대하는 자세, 드로잉 연구, 드로잉 숨바꼭질

후가 도장 기능이 있는 재료로 재미있는
드로잉을 했습니다. 여행 중 떨어져 있던 민이
보고 싶다며 그림을 그렸는데 자세히 보니
맞은편에도 동생이 똑같이 그려져 있었습니다.
도장 물감이 묻어서 버릴 뻔했던 맞은편 종이를
잘 활용하여 이야기가 있는 드로잉을 완성한
것입니다. 평소 종이를 쉽게 버리지 않도록
습관을 들였더니 그 효과를 발휘한
날이었습니다.

달콤한 사탕
후, 사용한 스티커 위 색연필, 39x27cm, 2018
✏️ 미술 재료 연구, 관심과 칭찬, 드로잉 연구

크리스마스 향수 장미
후, 종이 위 수채물감, 27x39cm, 2017
✏️ 작가의 자세, 힘찬 필력, 듣는 드로잉

학교 수업 중에 전부 사용하고 남은 스티커 용지를 후가 집으로 곱게 가지고 왔습니다. 동생이 색칠 공부하기 좋게 생겼다는 말을 처음에는 이해하지 못했습니다. 스티커를 사용하고 그 모양만 남은 용지를 흰 도화지 위에 놓고 그리니 이렇게 예쁜 사탕들이 생겨났습니다. 이미 사용한 것들, 버려진 것들을 활용해도 멋지게 표현할 수 있다고 독려해주었습니다.

종이를 대하는 자세를 충분히 익히면 그것은 자연스레 멋진 작업의 바탕이 됩니다. 아이가 크리스마스 즈음 선물을 하나 마련하겠다며 붓을 들었습니다. 강한 듯 부드러운 가시와 말갛게 표현한 장미 옆으로 아이는 갑자기 물감을 끼얹었습니다. 저는 그림을 망치려는 건가 싶어 잠시 놀랐습니다. 아이는 모두 처음부터 생각해서 그린 것이라며 꽃의 향기를 표현하기 위해 물감을 끼얹었다고 얘기했습니다. 색감과 시간, 이야기가 모두 담긴 작품이 탄생했습니다.

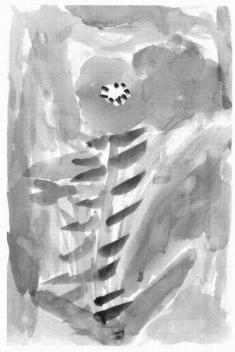

보는 것, 적는 것, 보내는 것, 받는 것에 관한 기술이 아무리 발전해도 '종이'가 가진 힘을 넘어서지는 못합니다. 어느 날 오묘한 종이를 알게 되었습니다. 수많은 코드가 아주 작게 인쇄된 종이입니다. 이 종이에는 볼펜 한 자루가 따라다닙니다. 코드가 인쇄된 종이에 적은 내용이 나의 컴퓨터 또는 연동된 스마트 기기의 앱에 자동으로 디지털화되어 저장되게 돕는 네오스마트펜입니다. 여행이나 이동할 때 그린 드로잉을 디지털 기기에 바로 저장할 수 있다는 점과 이를 누군가에게 보낼 수 있다는 점이 너무 편리해 보였습니다. 저는 상대적으로 아이와 많은 시간을 보낼 수 있지만, 남편을 떠올리면 그는 아이의 모든 순간에 함께하기가 어렵습니다. 아이는 네오스마트펜을 활용하여 자신의 드로잉을 멀리 있는 보호자에게 전송함으로써 자신의 상태나 상황, 감정 등을 공유하고 그에 관한 반응을 들을 수 있습니다. 또 보호자의 반응을 듣고 이어서 또 다른 드로잉을 그리거나 부연하여 설명할 수도 있습니다. 생활 안에서 이렇게 편리하게 멀리 있는 상대와도 감각을 나눌 수 있다니 무척이나 흥미롭습니다.

이 펜과 종이는 이처럼 멀리 있는 상대와 감각을 나누는 데 즉각적인 도움도 주지만, 한편 조금 더 설명적인 감각 나눔에도 유리한 도구란 생각이 듭니다. 사실 최근 저는 아이가 자신이 개발한 드로잉을 가르쳐주는 시간을 즐기고 있습니다. 이를 '역멘토링'이라 칭해도 좋겠습니다. 부모가 항상 아이의 선생님 역할을 맡을 필요는 없습니다. 특히 드로잉을 매개로 감각을 나누는 데 고정된 역할은 크게 도움이 되지 않습니다. 저보다 훨씬 디지털 세대에 가까운 아이들은 전혀 주저하지 않고 네오스마트펜을 다양하게 활용합니다.

네오스마트펜을 연동하여 사용하는 앱인 네오스튜디오에는 여러 기능이 있습니다. 편집 기능을 이용해 이미 그린 선의 굵기나 색상을 변경할 수 있습니다. 또 내가 쓰거나 그린 순서를 마치 동영상처럼 보여주는 리플레이 기능도 있습니다. 재생 속도도 조절할 수 있어 아이는 자신이 어떻게 드로잉했는지 제게 보여주며 설명할 수 있습니다. 아이의 드로잉 기록을 보고 제가 따라 그려보기도 하고 서로 어떻게 그렸는지 비교도 해봅니다. 이 과정에서 아이를 선생님으로 존중해주니 오히려 아이는 제 이야기를 많이 들으려 노력하였습니다. 새로운 방식의 감각 나눔입니다.

한편, 한 번의 드로잉으로 두 점의 결과물을 가질 수 있다는 점도 신선한 자극이 됩니다. 처음에 둘째 민이와 네오스마트펜을 몇 번 사용하고는 너무 어려서 사용이 어렵겠다고 생각했습니다. 민이 하도 까맣게 칠하는 통에 코드가 제대로 인식되지 않아 네오스튜디오에는 데이터가 기록되지 않았기 때문입니다. 그런데 이후 자세히 살펴보니 종이에 그린 그림과 네오스튜디오에서 보이는 그림이 서로 다르다는 점이 새로웠습니다. 네오스튜디오의 편집 기능을 이용해 디지털 이미지 자체에 몇몇 선을 더하자 종이와 네오스튜디오에서의 결과물이 확연히 달라졌습니다. 또는 코드가 인식하지 못하는 재료 예를 들어, 물감이나 색연필로 배경을 칠하고 네오스마트펜으로 드로잉을 더하면 두 결과물이 전혀 다른 느낌으로 완성되기도 합니다. 이러한 실험을 거듭하다 보면 아이들은 실제 종이뿐만 아니라 디지털 기기의 화면도 종이가 될 수 있다고, 종이의 의미를 더욱더 넓게 생각하게 될 것입니다.

눈사람

후와 엄마, N포켓노트 위 네오스마트펜, 8x14cm, 2018

자유로운 선

민, N포켓노트 위 네오스마트펜, 8x14cm, 2018
 새로운 종이, 역멘토링, 풀린 선

얼굴 나무

민과 엄마, N플레인노트 위 네오스마트펜, 수성 매니큐어, 17x25cm, 2019

✏️ 호기심 자극, 디자인, 종이를 대하는 자세

민이 네오스마트펜으로 그린 드로잉에 제가
수성 매니큐어로 이어 그려보았습니다. 수성
매니큐어는 당연히 코드에 인식되지 않아
네오스튜디오에서는 나타나지 않습니다. 실제
종이에 완성한 드로잉은 여러 재료가 더해져
회화적인 느낌이 강하다면, 네오스튜디오에서
보이는 드로잉은 디지털 이미지로 단순화되어
디자인적인 느낌이 강합니다. 또 종이에 완성한
드로잉은 단 1장뿐이지만, 네오스튜디오에
저장된 드로잉은 여럿으로 복사하여 공유하거나
전송할 수 있지요. 이렇게 서로 다른 점을
나누다 보면 아이는 자연스레 아날로그와
디지털의 차이도 학습할 수 있습니다.

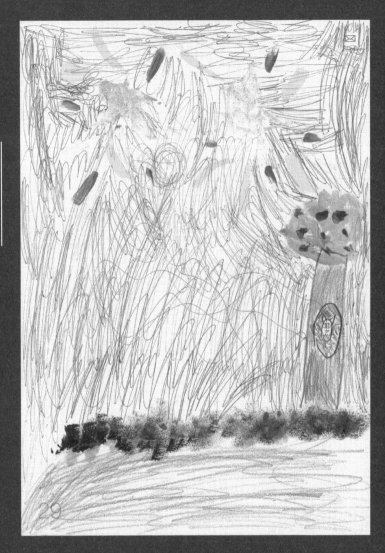

검은 숲

후, Ncode A4 위 네오스마트펜, 색연필, 사인펜, 수성 매니큐어, 21x29cm, 2019

드로잉 연구, 재료 선택, 주인공 다르게 보기

후가 네오스마트펜을 이리저리 사용해보다가 이번에는 색다른 드로잉을 시도했습니다. 여러 혼합 재료로 그림을 미리 그린 후 배경을 네오스마트펜으로 완성한 것입니다. 연동된 네오스튜디오에서는 네오스마트펜의 선만 보이므로 마치 검은 숲 같은 그림이 나타났습니다. 이 또한 아주 멋스럽습니다. 아이들은 생각보다 빨리 새로운 도구에 적응하고 또 특별한 활용법을 찾아냅니다.

44

지그마 폴케 드로잉

민과 엄마, N플레인노트 위 네오스마트펜, 수성 매니큐어,
각 17x25cm, 2019
✎ 작가의 자세, 미술 재료 연구, 순수

네오스마트펜을 매개로 하여 아이들과 다양한
미술 재료를 실험해보아도 좋겠습니다. 우선
코드가 인쇄된 종이에 색연필, 사인펜,
수채물감, 크레파스, 매니큐어 등 여러 재료로
드로잉합니다. 이 위에 네오스마트펜으로 선을
덧대어 그립니다. 어떤 때는 미술 재료에 코드가
가려져 네오스마트펜이 인식되지 않기도 하고
또 어떤 때는 인식되어 네오스튜디오에
나타나기도 합니다. 코드가 인식되지 않을
정도로 몇 번이고 선을 덧대어 그어보고 그것이
네오스튜디오에서는 어떻게 보이는지
살펴보아도 재미있습니다. 전혀 예상하지
못했던 드로잉이 탄생하는 순간이니까요.

재료를 다루는 요령

드로잉을 하다 보면 여기저기 미술 재료를 늘어놓고 어지르기
마련입니다. 재료를 가지런히 정리하느라 불필요한 에너지를 소비할 필요는
없습니다. 하지만 수채물감, 크레파스, 색연필, 사인펜, 마커펜, 파스텔, 콩테, 연필
등등이 마구 섞여 있으면 오히려 재료를 선택하는 데 혼란을 겪습니다. 따라서
적당한 상자 등을 활용해서 재료별로 나누어 담아두는 습관은 필요합니다.
원하는 재료를 손쉽게 꺼내서 사용하고 이후 정리하는 습관을 들이면 그다음에는
손쉽고 효율적이며 좋은 드로잉을 위해서 어느 정도 체계가 필요하다는 것을
아이 스스로 알게 됩니다. 재료별로 구분하기 어렵다면 큰 상자에 한꺼번에
담아두는 것도 좋습니다. 저마다 상황에 맞게 재료를 손쉽게 사용하고 정리하는
방법을 아이와 함께 연구해보시길 바랍니다.

46

새로운 동물 드로잉 연구
후, 종이 위 연필, 39x27cm, 2017
✏ 드로잉 연구, 틀려도 괜찮아, 다양한 연필 표현

아무래도 가장 편하게 접하는 첫 번째 재료는 연필일 겁니다. 연필은
모든 재료의 바탕을 이룹니다. 연필을 제대로 사용할 줄 알면 다른 재료도
자유롭게 활용하기 마련입니다. 드로잉할 때 연필은 각자 편한 대로 잡으면
됩니다. 그리고 가끔은 공부할 때와는 달리, 연필이나 미술 재료를 꼬리 쪽으로
잡고 손에 힘을 빼도록 하는 것도 좋습니다. 이때 '이렇게 하라'고 명령하는
것보다 '이러한 방법도 있다'고 권유하는 어조로 알려주는 것이 중요합니다.
연필심이 아니라 꼬리에 가깝게 연필을 잡으면 자연스레 손에 힘이 빠지고
연하게 그리게 됩니다. 연필 잡는 방법만 바꾸어도 전혀 다른 느낌으로
드로잉할 수 있다는 것을 아이가 스스로 깨달을 겁니다. 특히 연필 잡는 방식에
따라 배경 표현이나 명암 조절에서 다양한 느낌을 낼 수 있습니다.

47

매일 그리던 동물을 다르게 표현하길 권유한
날입니다. 너무 힘을 주어 밑그림을 시작하기에
"동물들은 털이 있으니 조금 편안하게 연필을
잡아보는 건 어떨까?"라고 제안했습니다.
부들부들한 털을 표현하기 시작했고, 손으로
문지르며 느낌을 살려보았습니다. 스스로 털의
진한 부분과 연한 부분을 비교하기도 했습니다.
단 10분 만에 여러 마리의 특별한 동물들이
종이 위에 생겨났습니다.

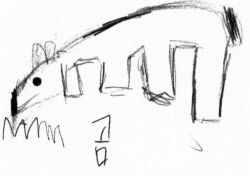

과일 속

후, 종이 위 수채물감, 39x27cm, 2018

✎ 재료 선택, 색을 보는 안목, 표현력

재료를 다루는 역량

제가 좋아하는 아이 작업 중 하나입니다.
고학년생들이 사용하는 전문 수채물감을
사용하니 아이의 색감 표현이 색달랐습니다.
아이도 묘한 변화를 스스로 느꼈는지 과일 속도
그렸습니다. 물감 하나로 다채로운 느낌이
살아나는 작업입니다.

개나리
후, 종이 위 수채물감, 54x39cm, 2018
✏ 재료 선택, 색을 보는 안목, 표현력

다양한 재료를 갖출 여력이 된다면 그렇게 하는 것을 권장합니다. 고급재료를 지향하라는 뜻은 아니지만, 아이라고 해서 어린이용 재료만 이용할 이유는 없습니다. 예산 안에서 전문가용 재료도 조금씩 사용해보길 권합니다. 한꺼번에 갖추려고 하지 말고 아이와 함께 화방에 방문하여 아이가 좋아하는 취향으로 하나둘 고른다면 비용적인 면에서도 크게 부담되지 않고 아이도 전문적인 경험을 할 수 있어 좋습니다. 전문가용 재료를 통해 아이들도 색감을 구분하고 이해하는 경험을 하게 됩니다.

또 거의 다 쓰거나 마른 사인펜 등은 버리지 않고 따로 모아둡니다. 버리기 직전의 펜으로 밑그림을 그리면 드로잉이 부드러워 보이기 때문입니다. 문질러 번지고 흐리게 하는 효과를 내기에도 적합합니다. 잘 나오지 않는 펜이기에 윤곽만 흐릿하게 잡기에도 좋고, 혹시 틀리더라도 따로 지울 필요 없이 그 위에 다시 그릴 수 있기 때문입니다. 완성된 드로잉을 놓고 보아도 밑그림이 거슬리지 않아 자연스럽고 좋습니다.

티라노사우루스
후, 종이 위 연필, 다 쓴 사인펜, 30x23cm, 2016

새로운 사인펜과 버릴 사인펜 재료 실험
후, 종이 위 사인펜, 39x27cm, 2017
🖊 연한 밑그림, 힘 빼기, 다 쓴 재료 사용

52

우리 집에서 되도록 사용하지 않는 한 가지 재료가 있습니다. 바로 지우개입니다. 아이가 틀렸다고 생각하더라도 그 부분을 어떻게 활용할지 먼저 고민하도록 합니다. 또 밑그림은 최대한 연하게 표현하도록 노력합니다. 밑그림이 너무 진하면 드로잉에서 힘의 강약을 조절하기 어렵습니다. 하지만 아이 스스로 그것을 조절하기란 쉽지 않지요. 그래서 다 쓴 사인펜 등을 모아두었다가 밑그림 그릴 때 사용하곤 합니다.

재료에 호기심을 갖는 것은 좋은 현상입니다. 하지만 재료를 한꺼번에 모두 보여주고 내놓는 것은 좋지 않습니다. 장난감도 질릴 때 즈음 숨겨두었다가 꺼내 주면 다시금 잘 놀곤 하니까요. 때로는 특이한 재료를 함께 골라 보는 것도 좋습니다. 꼭 미술 재료를 사지 않아도 됩니다. 재료로 연구할 만한 가치가 있는 것들을 같이 발굴하는 것이 아이의 흥미를 더욱더 자극합니다. 팽이로 된 사인펜을 벼룩시장에서 발견한 아이는 그날 밤 실험을 시작했습니다. 재료를 실험해둔 종이 위 구성이 참 아름답습니다.

팽이 눈 코끼리

후, 종이 위 팽이 사인펜, 39x27cm, 2018

여러 가지 재료 연구

후, 종이 위 팽이 사인펜, 반짝거리는 재료, 39x27cm, 2018

✏️ 미술 재료 연구, 색 놀이, 자신만의 표현 찾기

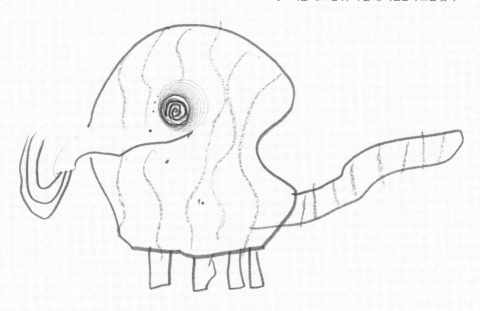

해, 달, 별

아이들 드로잉에서 동물만큼 자주 등장하는 것이 해, 달, 별입니다. 아이는 어느 정도 나이가 들면 어느 순간부터 해, 달, 별을 정형화해 그리는데 빛이 단순히 도식화되지 않도록 다양한 표현을 유도해야 합니다. 드로잉에서 빛은 여러 각도에서 고려되어야 합니다. 노란 원에 광선이 삐죽삐죽 솟은 해를 그리는 날도 있지만, 주변 상황과 어울리는 해, 달, 별도 자유자재로 표현할 수 있다면 좋겠습니다.

아이들에게 해, 달, 별은 드로잉에서 마치 마침표 같습니다. 배경을 색칠하기 전 날씨를 상상해보도록 대화를 나눕니다. 해가 쨍하게 떠서 화창한 날, 바람이 불어 나무가 흔들리는 날, 번개 치는 날, 먹구름이 몰려오는 날, 햇빛은 쨍쨍한데 소나기가 내리치는 날, 무지개가 뜬 날, 바깥 날씨는 좋은데 내 마음의 날씨가 흐린 날, 눈이 소복소복 쌓인 날, 세상에 존재하지 않을 법한 상상의 날, 궂은 날씨에 여행했던 날, 기분 좋은 날 등등 수많은 날씨와 상황, 마음을 빛으로 표현하도록 합니다. 둥그런 해 대신 붉은색이 흩뿌려진 듯한 빛을 경험한 아이는 이후에 정형화된 해의 형태뿐만 아니라 은은한 빛도 즐겨 표현할 수 있습니다. 빛은 하늘에만 있는 것이 아니라 땅과 사물, 공기 사이사이에도 존재한다는 것을 자연스레 인식하게 됩니다.

석양 속 모네의 루앙 성당
후, 종이 위 크레파스, 27x39cm, 2016
🖊 흩뿌려진 빛, 따라 그리기, 배경 표현

모네는 시간에 따라 다르게 보이는 루앙 성당을
여러 모습으로 그렸는데, 아이에게 모네의 빛에
관해 설명하기 이전에 여러 시간대에 표현된
루앙 성당 그림을 먼저 보여주고 좋아하는
시간대의 빛을 선택하여 표현하라고 했습니다.
그중 아이는 석양이 질 때의 모습을 골라 이를
참고해 그림을 그렸습니다. 아이 드로잉에 해가
따로 보이지는 않습니다. 다만 지는 해가
곳곳에 빛으로 스며들어 있습니다. 아이는
이때의 경험이 인상 깊었는지 이날 이후
정형화된 해를 그리는 날보다 자연스레 빛의
감각을 느끼는 날이 더 많아졌습니다.

56

한편, 어두운 밤의 풍경은 아이에게 조금은 낯섭니다. 아이는 보통 밤이 곧 아주 새까만 검정 같다고 생각합니다. 밤을 아주 컴컴하고 검게 표현할 수도 있겠지만, 달빛이 어슴푸레하게 비치는 풍경을 상상해보자고 유도합니다. 나무 사이사이 스미는 달의 그윽한 빛과 공기는 어떤 색일지 이야기 나누며 미술 재료 중 밤의 풍경에 쓰일 법한 색들을 골라보는 것도 좋은 방법입니다. 아이가 빨강처럼 마치 엉뚱해 보이는 색을 고르더라도 그대로 둡니다. 아이가 다 고르면, 밤에는 어두워서 빨강도 빨강 그대로 보이지 않는다고 설명해줍니다. 만약 빨강이 꼭 필요하다면 빨갛게 칠한 후에 그 위에 어두운 색을 약간 덮는 방법도 좋겠다고 제안합니다.

봄의 느낌
 후, 종이 위 연필, 수채물감, 39x27cm, 2016
✒ 새로운 빛, 나만의 데칼코마니, 배경 표현

정형화된 해에서 벗어나니 다양한 해들이
나타나기 시작했습니다. 빛의 표현에 한참
빠져든 아이는 빛을 여러 각도로 연구했고,
데칼코마니 기법을 어디선가 본 후 스스로
빛 작업에 활용하였습니다. 특히, 여러 하트를
더해 사랑을 심어 놓은 부분이 따스한 빛 표현과
어우러져 온종일 잔상으로 남았습니다.

밤의 풍경
후, 종이 위 크레파스, 수채물감, 39x27cm, 2017
✏️ 배경 표현, 밤의 색 연구

석양에서 깜깜한 밤이 된 우리 집
후, 종이 위 수채물감, 30x22cm, 2015
✏️ 듣는 드로잉, 깊이감, 감각 나눔

58

배경을 물감으로 같이 칠한 뒤 덜 마른 부분은 휴지로 얼기설기 닦아냈습니다. 아주 좋은 밤 풍경이 완성되었습니다. 여기에 아이는 자신이 상상한 나무와 반딧불들을 그려 넣었습니다. 그러곤 큰 버섯과 보이지는 않지만 희뿌연 달빛의 느낌, 반짝이는 눈을 가진 부엉이 등 밤과 연상되는 것을 금방도 그려냈습니다.

어느 날 아이는 석양에 물든 우리 집을 그린다며 드로잉을 시작했습니다. 어느새 그림을 완성한 듯했는데 갑자기 검정으로 바탕을 뒤덮기 시작했습니다. 이전 작업이 마음에 들었던 제 욕심에 순간 멈추라고 하고 싶었지만, 검은색 물감이 이미 한바탕 번지고 있었습니다. 다 그리고 난 후, 석양을 잘 표현했는데 왜 검정을 덧칠했는지 아이에게 물었습니다. 그랬더니 아이는 "석양이 지나간 후에는 밤이 되니까"라고 답했습니다. 이야기도 있고 깊이감도 느껴지는 드로잉이 완성되었습니다.

밤에 빛나는 나무

후, 종이 위 크레파스, 수채물감, 39x27cm, 2017
🖊 밤의 빛 연구, 배경 표현

밤을 표현하길 힘겨워하는 아이들이 많습니다. 주로 빛에 익숙하기 때문입니다. 그럴 때는 밝은 쪽을 먼저 시도해봅니다. 어느 날 후에게 어둠 속에 밝게 빛나는 나무를 상상해보자고 했습니다. 밝은 크레파스를 몇 개 선택하고 나무를 그린 후, 어두운 수채물감을 신나게 바르도록 안내했습니다. 어느새 밤에 빛나는 나무 한 그루가 그려졌습니다. 우리는 이 어둠을 표현하기 위해 보라색, 남색, 밤색, 검은색, 녹색 등 다양한 색을 한데 섞었답니다. 이날 아이는 어둠이 단순히 검정이 아니라는 것을 알게 되었습니다.

세상의 모든 나무

아이들 드로잉은 나무나 꽃, 동물 등 대체로 자연에서 시작합니다. 그중
특히 나무는 주변에서 찾기 쉬운 아주 좋은 드로잉 소재입니다. 생명의 근원,
죽음과 성장, 생명력 등 풍부하고 광범위한 상징을 지니고 있으며, 주인공이든
배경이든 어떤 역할도 해냅니다. 또한, 나무는 계절이나 날씨를 알리는 도구로
활용되기도 합니다. 일단 나무를 그리면 구도적으로 시원하고, 색감도
풍부해집니다. 가까이 있는 나무를 참고해 그리다 보면 관찰력에도 도움이 되고
자연스레 드로잉 훈련도 됩니다. 어디를 가나 나무는 흔하게 볼 수 있으므로 서로
다른 나무의 모습은 아이에게 영감을 주기도 합니다.

60

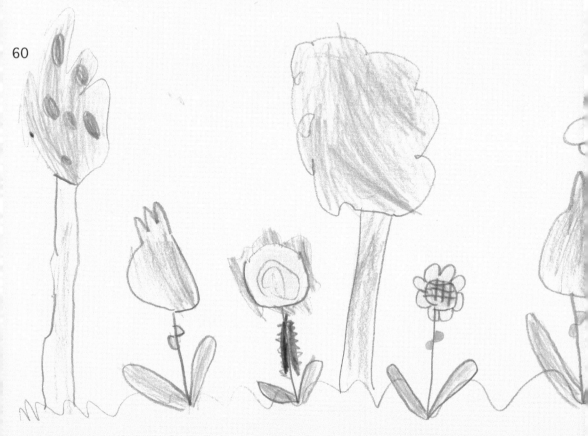

우선 집 주변 나무들을 자주 그려보면 좋겠습니다. 매일 지나다니는 길의 나무 한 그루를 골라 유심히 보고 매일 그려봐도 좋습니다. 햇빛이 비치는 날엔 나무가 기분이 참 좋아 보이고, 바람이 많이 부는 날엔 나무가 지쳐 보입니다. 부슬부슬 비가 오는 날엔 나무가 분위기를 즐기는 것만 같고, 깜깜한 밤에 보면 나무가 깊은 생각에 잠겨 있는 것 같습니다. 그렇게 한 그루, 두 그루 그리다 보면 아이들 드로잉 속 나무는 꽃과 뿌리로, 줄기로 또 잎으로 그 모습을 키워갑니다. 나무가 꼭 녹색일 필요도 없습니다. 상상 속 나무나 우리나라에 없는 나무, 책에서 본 나무도 그려봅니다. 오랫동안 여러 종류의 나무를 그린 후에는 자연스레 나무 위에 하늘이 생기고, 날씨가 더해지고, 나무 옆에 나비나 동물이 자리하는 등 아이는 자연을 한층 더 종합적으로 표현하는 방향으로 나아갑니다.

61

나무꽃꽃나무꽃큰꽃나무선인장
후, 종이 위 연필, 색연필, 39x27cm, 2016
✏️ 자연 드로잉, 표현력, 디자인

보름달 나무
후, 종이 위 수채물감, 54x39cm, 2018
🖊 표현력, 상상 더하기, 자연 드로잉

아이는 수많은 나무를 그리더니 어느 날 대작을
만들어냈습니다. 평소에 달항아리 하나 갖고
싶었는데 아이 덕에 소원을 성취했습니다. 이런
그림을 받아드는 날에는 아이들만의 표현력이
부럽습니다. 이렇게나 웅장하고 온화한
달 나무를 아이는 편하게 그려내니까요.

청설 모와 예쁜 나무들

후의 드로잉을 살펴보면 다양한 나무가
등장합니다. 아이의 이니셜이 숨어있는 나무,
공원에서 마주한 독특한 나무, 죽은 나무,
바람에 날아갈 듯한 나무, 굳건한 기상이
느껴지는 나무 등, 아이가 그려낸 수많은
나무만큼 아이의 머릿속도 자라 있을 것이라
상상해봅니다.

다양한 나무 습작
후, 2015~2018
✏ 관찰과 발견, 기술 향상

처음에는 아이가 나무에 관심이 없을지도 모르지만, 시작이 반이라는 말이 있지요. 아이가 무언가 그릴 때 그 옆에 웃기게 생긴 나무를 삐죽 하나 그려보세요. 첫 시도가 힘들지 아이가 나무에 한번 정을 붙이기 시작하면 언젠가 거대한 숲을 그려넣을지도 모릅니다. 거듭 이야기하지만, 아이가 다양한 나무를 표현할 수 있도록 그 환경을 조성하는 보호자의 역할이 참 중요합니다. 그리고 매번 아이를 독려해주시고 칭찬해주세요.

66

크리스마스트리
후, 2016~2018
✏️ 만들어 사용하기, 드로잉 전시

크리스마스가 다가오면 우리 집에서는 매년 다른 트리를 그려 집안 곳곳에 붙여 둡니다. 작년 또는 재작년에 그린 나무를 꺼내 보고 올해의 나무를 구상합니다. 반짝이는 불빛으로만 표현한 나무는 여름에 그린 것인데, 한여름 밤에 크리스마스를 맞은 듯한 기분이 들게 했습니다. 또 미로처럼 그린 트리는 독특한 모습을 뽐냅니다. 아이는 제게 미로의 출구를 찾으면 아주 예쁘게 트리 색을 칠해주겠다고 말했습니다. 그 상상이 너무나 귀엽습니다.

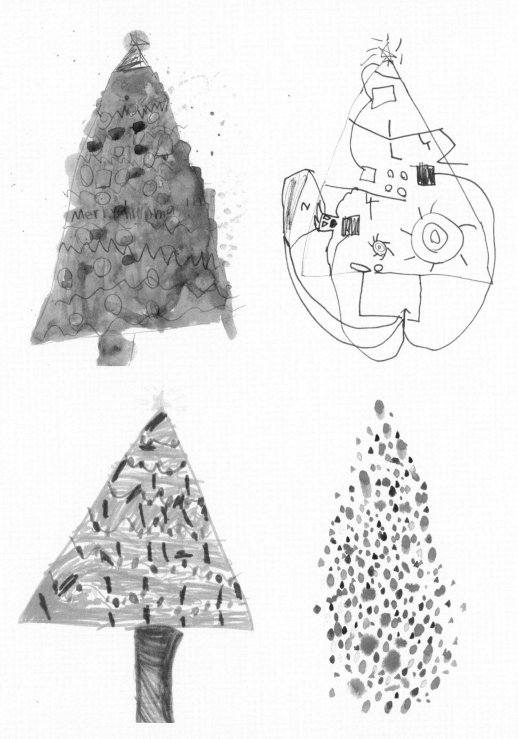

주인공 살리기

지금까지 자유로운 드로잉에 관해 주로 이야기했지만, 미술 표현 기법을
완전히 무시하자는 것은 아닙니다. 색감이나 여백, 주제 표현이 조화로울 때
감각적인 드로잉이 탄생하곤 하니까요. 아이와 즐겁게 또 새로운 마음으로
드로잉을 지속하기 위해서라도 몇몇 원리를 이해하고 이를 적용해보면 좋습니다.
그중에서도 가장 중요한 "주인공 살리기"만 알면 충분합니다.

주제 주인공 살리기는 마치 글쓰기에도 주제가 있듯 드로잉에서 주제를
어떻게 표현할 것인지 그 방식에 관한 것입니다. 먼저 드로잉하는 중간이나
마무리를 지은 후에 과하거나 부족해 보이는 부분을 아이와 이야기해보면
좋습니다. 주인공은 누구인지, 어떻게 하면 그 부분을 조금 더 살릴 수 있을지
아이와 대화를 나눠봅시다. 주인공을 더욱 진하게 색칠할 수도 있고, 주인공의
특징을 구체적으로 표현하거나 주인공이 잘 드러나도록 배경을 약간 지워볼 수도
있습니다. 다양한 방식을 아이와 함께 연구해봅시다. 당연히 주제가 없는
드로잉도 있을 겁니다. 주인공을 자주 거론할 필요는 없지만, 가끔 주인공이
누구인지 물어보며 자극을 주면 드로잉이 감각적으로 변신한다는 것을 아이
스스로 느끼게 됩니다.

더불어 드로잉에서 완성도란 완벽하게 모든 부분을 색칠하는 것을
의미하지는 않습니다. 주인공 살리기를 통한 강약 조절만으로도 충분히 완성도
있는 드로잉을 완성할 수 있습니다. 그런데 강약을 조절하기란 생각보다 쉬운
일이 아닙니다. 어느 시점에서 그만 그려야 할지 종종 판단하기 어렵습니다.
그럴 때는 멀리 떨어져서 보면 쉽게 알 수 있습니다. 벽에 기대어 놓고 한두 걸음
뒤로 물러나서 살펴보면 그림이 답답하진 않은지, 주인공이 잘 표현되었는지
금방 느끼게 됩니다. 가까이 보고 그릴 때와 멀리 두고 볼 때 느낌이 다른 것을
확연히 체감하게 됩니다.

비 오는 날

후, 종이 위 색연필, 33x44cm, 2017

🖊 주인공 살리기, 코드 드로잉, 강약 조절

아이가 비가 많이 오던 날을 그렸는데 구도가
신선했습니다. 여기서 사과와 빗방울 중 누가
주인공인지 아니면 둘 다 주인공인지
물어보았더니 아이는 사과가 주인공이라고
답했습니다. 참신한 아이디어라며 칭찬해주고는
주인공 살리기를 유도했습니다. 아이는 다양한
빨강을 섞어 사과를 칠했고, 주인공이 아닌
빗방울은 연하게 표현했습니다. 어떻게 표현할
것인지 또 어느 시점에 마무리할 것인지 모두
아이의 결정을 따랐습니다. 비록 아이와 생각이
다르더라도 아이 의견을 우선으로 합니다.
그러면 지난날 나눈 이견이 다음 드로잉에
분명히 반영되어 나타나곤 합니다.

작업실 가는 길
> 후, 종이 위 연필, 39x27cm, 2017
> 🖊 여백의 미, 주인공 살리기, 강약 조절

독버섯
> 후, 종이 위 연필, 수채물감, 15x21cm, 2017
> 🖊 배경 표현, 주인공 다르게 보기

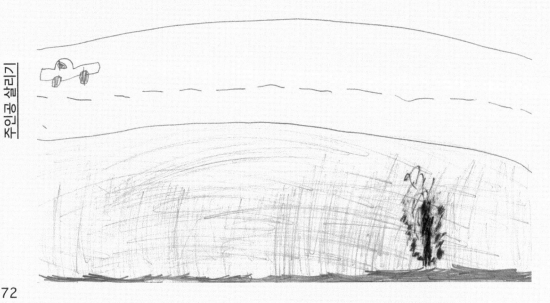

72

양평에 있는 후배 작업실에 아이와 놀러 간 가을날이었습니다. 도심을 떠나 한없이 한적한 외길을 한참이고 달렸습니다. 가을 들판 색이 아름다워 밖을 보라고 하니 아이는 관심 없이 굴었습니다. 작업실에서 신나게 놀고 집으로 돌아올 즈음 아이는 드로잉을 하나 그렸습니다. 모두 같은 강도의 연필 선으로 표현된 풍경이지만, 그날의 느낌이 그대로 전해지는 드로잉입니다. 아이에게 넌지시 "주인공을 살려보면 어떨까?"하고 권했습니다. 그러자 아이는 바로 가을 들판에서 본 벼를 섬세하게 그렸고 이로써 주인공에 힘이 실렸습니다.

펄이 들어간 특별한 물감을 사용해서 아이가 재료에 흥미를 크게 느낀 날입니다. 새로운 재료가 재미있어 여러 번 사용하다 보니 배경이 강하게 표현되었는데, 아이는 주인공인 독버섯을 얼마나 더 강렬하게 그려야 할지 고민했습니다. 우리는 고민하다가 오히려 공간을 비워보기로 했습니다. 독버섯이 주인공이지만 배경을 더 화려하게 칠한 셈입니다. 풀숲 깊이 숨어 잘 보이지는 않지만 발견되면 매혹적인 모습을 뽐내는 실제 독버섯의 특징을 담아낸 것입니다. 드로잉할 때도 자꾸 발상을 전환해보는 것이 중요합니다. 늘 말하듯 정답은 어디에도 없습니다. 주인공 또한 여러 가지 느낌으로 표현할 수 있습니다.

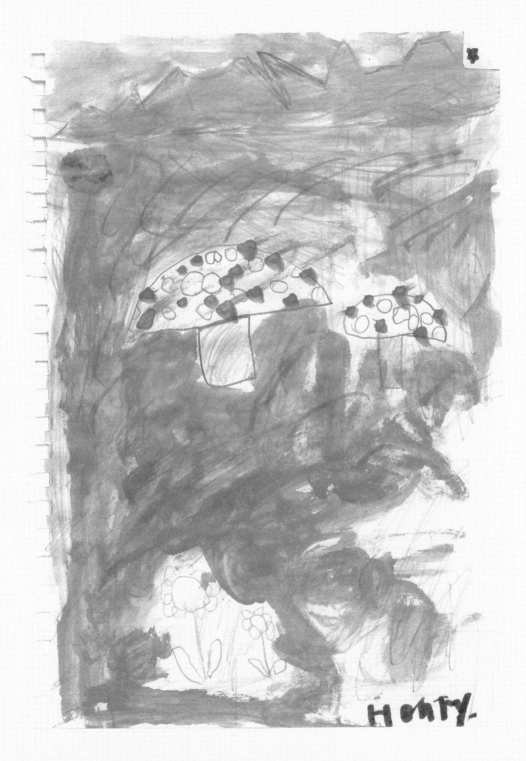

73

애벌레

후, 종이 위 연필, 사인펜, 수채물감, 39x27cm, 2017

✏️ 밀도 높이기, 꼼꼼한 채색, 강약 조절

밀도　　　　完성도를 높이기 위해서는 밀도 또한 짚고 넘어가야 합니다. 미술대회나 입시 등 그림에 순위를 매기는 곳에서는 밀도 즉, 구체화한 표현이 중요합니다. 하지만 드로잉에서의 완성이란 약간 열린 결말과도 같다고 이해하면 좋겠습니다. 밀도가 낮아야 한다고 말하는 것이 아니라 밀도가 낮아도 괜찮다고 이야기하는 것입니다. 다만 밀도 높게 표현하는 방법을 아예 모르는 것과 그것을 선호하지 않는 데에는 큰 차이가 있을 겁니다.

　　　　어느 날 아이가 그린 애벌레가 흥미로워 밀도를 높여봐야겠다고 생각했습니다. 처음으로 드로잉에 '적극적으로' 개입하여 애벌레 외관이나 주변 나뭇잎, 꽃을 더 채색하고 꾸미도록 했습니다. 배경도 다양한 색으로 덧칠하는 등 여러 요구를 하자 아이는 힘들어했고 왜 이걸 덧칠해야 하는지 모르겠다고 이야기했습니다. 많이 개입하지도 않았는데 아이와 나 모두 조금은 힘이 들었습니다. 하지만 그간 드로잉 중 가장 밀도가 높은 그림이 나온 날이었습니다. 이후 한참을 벽에 걸어 두고 보았는데 밀도를 높이는 것이 결과적으로 꽤 좋은 드로잉을 완성하는 데 도움이 된다는 사실을 아이도 알게 되었습니다. 서로 조금 힘들었지만 밀도가 전체 그림에 어떤 영향을 미치는지 아이는 체득하게 되었을 것입니다.

　　　　아이가 더욱더 자유롭게 표현하기 위해 역설적으로 정반대의 스타일을 경험해보는 것도 좋겠습니다. 주인공과 배경을 모두 꼼꼼하게 채색하는 아이, 대충 칠하는 아이, 어떤 스타일이든 모두 맞습니다. 드로잉에서는 원하는 만큼 칠하면 되기에 꼼꼼하게 칠하지 않았다고 해서 미완인 것은 아닙니다.

세상에 없는 토끼와 기린
후, 종이 위 연필, 색연필, 각 27x39cm, 2018
✏️ 주인공 다르게 보기, 상상 더하기

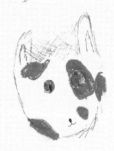

토끼

기린

76

표현방식뿐만 아니라, 그림 속 이야기로도 작업의 밀도를 높일 수 있습니다. 형광으로 칠해진 세상에 없는 토끼와 기린은 시간이 흐르면서 그 색이 흐려지긴 했지만, 처음 본 날엔 저의 정서를 환기할 만큼 신선했습니다. 특히, 토끼는 도화지에서 당장이고 튀어나올 것 같은 눈빛과 기운을 발산했습니다. 정말 세상에 없는 토끼 그 자체로 정서적 밀도를 극대화했습니다. 아이가 주인공을 시각적으로 표현하는 데 당장은 어려움을 느낀다면, 스토리텔링으로 아이의 주인공 이야기를 유도해주세요. 화려한 표현 없이도 주인공은 탄생할 수 있으니까요.

여백 이어서 여백에 관한 이야기를 조금 더 나누어 볼까 합니다. 동전의
양면처럼 밀도뿐만 아니라 여백 역시 드로잉에서 완성도를 높이는 요소가 될 수
있습니다. 무언가 가득 채우고, 모든 부분에 동일한 강세를 주어 표현하면
드로잉이 답답해집니다. 따라서 여백은 아주 좋은 것입니다. 여백을 두려워하거나
무언가 자꾸 채우려고 하는 것은 좋은 습관이 아닙니다. 꼼꼼하게 채색하는
아이라면 주인공을 살리는 장점을 갖고 있습니다. 대신 연필 잡는 법 등을
알려주어 여백이나 배경은 힘을 빼고 되도록 연하게 표현하는 방향을 유도해보면
좋습니다. 빈 곳은 쓸모없는 것이 아니라 절대적으로 주인공을 빛나게 해주며
생각할 시간을 갖게 합니다. 이로써 더 많은 이야기를 담을 수 있게 됩니다. 글을
쓰는 것처럼 그림에서도 주제를 명확하게 드러내고 나머지는 힘을 빼고 표현하면
그것이 좋은 드로잉입니다.

후는 여백을 살리는 데 재주가 있는 것
같습니다. 정형화된 미술 교육을 받지 않아서
그런가 했는데, 둘째 민을 살펴보니 그 이유는
아닌 듯합니다. 민은 물감을 도화지 위에
그대로 붓거나 찍고 또 도화지를 뚫기도
했으니까요. 이 나무는 여행 갔을 때 풍경을
보며 드로잉한 결과물입니다. 복잡하게 얽힌
나뭇가지는 모두 생략되고 뱅글뱅글 말아놓은
바람결처럼 설렁설렁 그려진 분홍 나무는 마치
동양화처럼 느껴집니다. 은은한 여백 안에서도
주인공이 얼마나 강력하게 기상을 펼칠 수
있는지 느끼게 하는 드로잉입니다.

분홍 나무
후, 종이 위 사인펜, 15x20cm, 2017
🖊 동양화의 여백, 감각 나눔

78

6. 19. 州
이이

오래된 아파트 앞 화분
　후, 종이 위 색연필, 39x27cm, 2017
✏️ 여백의 다양성, 배경과 주인공, 강약 조절

가는 토끼
　후와 엄마, 종이 위 연필, 수채물감, 39x27cm, 2018
✏️ 배경 표현, 주인공 다르게 보기, 이어 그리기

민이 몇 날 며칠 토끼만 그리더니 어느 날 정말 그럴싸한 토끼를 완성했습니다. 그를 집 한편에 전시하고 칭찬했더니 후가 읽던 책을 슬며시 놓고 "토끼는 내가 자신 있지" 하면서 연필을 들었습니다. 드로잉에 그다지 흥미가 없던 날이라 맑고 가는 오묘한 토끼 하나 그려놓고 사라졌습니다. 그런데 저는 이 토끼의 선들에 눈이 갑니다. 토끼의 몸통과 다리를 구성하는 선들을 살려내고 싶은 마음이 들었습니다. 곧 버리려고 했던 붓 씻은 물로 슬슬 형태를 찾아 보았습니다. 강하게 표현된 토끼 얼굴 옆에는 진하게, 몸통에는 연하게 마치 화석을 발굴하듯 물감을 얹었습니다. 다음날 후가 이 그림을 흥미롭게 보며 토끼가 살아났다고 말했습니다. 그렇게 여백으로 주인공에 생기를 부여하는 방법에 관해 대화를 나누었습니다.

79

거칠고 둔탁한 아파트 앞에 아름다운 꽃들이 옹기종기 모여 있습니다. 만약 아파트가 단정하게 그려졌다면 그곳에 더 눈이 갔을 것입니다. 그런데 어떤가요. 배경이 허름하니 이렇게 아름다운 꽃에만 눈이 가지요. 거칠거나 맑게, 때로는 비우거나 꽉 채우는 등, 여백은 여러 형태로 존재합니다.

발표하고 전시하기

드로잉을 감각적으로 해내는 것뿐만 아니라 때로는 그것을 스스로 설명하는 것도 의미 있습니다. 특히, 특정 주제에 대해 드로잉한 경우나 스스로 정한 주제가 명확한 경우 이를 언어로 설명할 줄 아는 것도 중요합니다. 아이의 생각을 처음엔 우선 잘 들어주고, 이후 여러 질문을 던져보고, 보호자의 취향과 견해도 이야기해봅니다.

말로 드로잉을 전달하면 그 경험을 오래 기억할 수 있습니다. 아이가 빈 곳에 서서 자신이 그린 드로잉을 발표하는 방법을 권합니다. 서 있기 어색하다면 의자에 앉아서 해도 좋습니다. 여기서 중요한 것은 드로잉에서 모든 이야깃거리를 끌어내 말하는 것입니다. 예를 들어, 육하원칙에 따른 설명도 좋고, 자연스레 대화를 나눠도 좋으며, 색감, 형태, 명암, 위치, 배경, 주인공, 드로잉 이면의 상상, 그 외에 나눌 수 있는 이야기를 모두 꺼내 봅니다. 마치 숨은 그림을 찾듯 구석구석 샅샅이 살펴봅니다. 이 과정을 몇 번 거치고 나면 드로잉할 때 관찰력이나 표현력이 상당히 향상됩니다. 능동적으로 드로잉하는 하나의 과정이라 생각합니다.

또한, 드로잉을 박제하는 습관은 좋지 않습니다. 그리자마자 파일에 열심히 집어넣지 마세요. 파일에 보관하더라도 드로잉을 어딘가 세워 두고 며칠만이라도 감상하다가 집어넣었으면 합니다. 약간 찢어지고 잃어버리게 되더라도 평소에 관조하는 습관이 필요합니다. 특히, 잘 그렸거나 아이가 좋아하는 드로잉은 집 구석구석 붙이면 좋습니다. 일종의 '전시'라 할 수 있습니다.

집에서 가장 깨끗한 벽이나 오래도록 그림을 붙일 수 있는 안정적인 공간을 하나 정합니다. 그곳은 가장 잘 그린 드로잉을 전시하는 공간이라고 아이에게 알려줍니다. 보름이나 한 달에 한 번씩 드로잉을 바꿔가며 그 공간에 걸어줍니다. 어쩐지 특별한 장소에 자신의 그림이 걸리는 것을 보면 아이는 작업에 대해 진지한 태도를 보이게 됩니다. 어떤 드로잉이 잘 그린 것인지 판단하기 어렵다면, 주제가 잘 표현되었는지, 색은 조화로운지, 느낌이 잘 전달되는지 정도만 파악해도 알 수 있습니다. 이 또한 고민이 된다면, 아이가 느끼기에 만족스러운 드로잉이면 됩니다.

이때 액자를 하나 장만해서 드로잉을 교체하며 걸어줘도 참 좋겠습니다. 만약 액자를 걸 수 있다면 옆에 캡션(작가, 작품 제목, 재료, 크기, 연도)을 마치 미술관에서처럼 함께 붙여주세요. 아이가 자기 작품에 대한 자부심을 느끼게 됩니다. 액자가 번거롭다면 그냥 테이프로 살짝 붙여줘도 좋습니다. 요즘은 벽을 훼손하지 않게 잘 떨어지는 기능성 테이프도 시중에서 쉽게 구할 수 있습니다. 예술을 즐기는 습관은 번거롭거나 불편한 것이 아닙니다. 불편해지면 습관이 되기 어렵습니다. 각자의 사정에 맞게 전시하면 됩니다.

그리고 아이 방문이나 떼었다 붙였다 하기 가장 쉬운 공간은 아이에게 열어줍니다. 자기 마음대로 무엇이든 붙일 수 있게 합니다. 현관 입구나 부엌 또는 거실 등에도 공간이 있다면 드로잉을 몇몇 골라 전시해주시기 바랍니다. 식사나 놀이를 할 때 한 번씩 집 안에 전시한 드로잉을 칭찬해주시기 바랍니다. 계절이 바뀌면 옷을 갈아입듯 우리 집 공간에 아이 작품으로 변화를 준다면 심심할 틈이 없습니다. 또한, 드로잉 전시는 아이의 자존감 향상에도 도움이 됩니다. 아이에게 자존감을 심어 주기 위해 많은 것을 할 필요는 없습니다. 아이를 있는 그대로 인정하면 아이의 자존감은 높아집니다.

내가 만난 공작

후, 종이 위 사인펜, 수채물감, 34x23cm, 2016

🖍 의자와 낙서, 공간 연구, 주인공 살리기

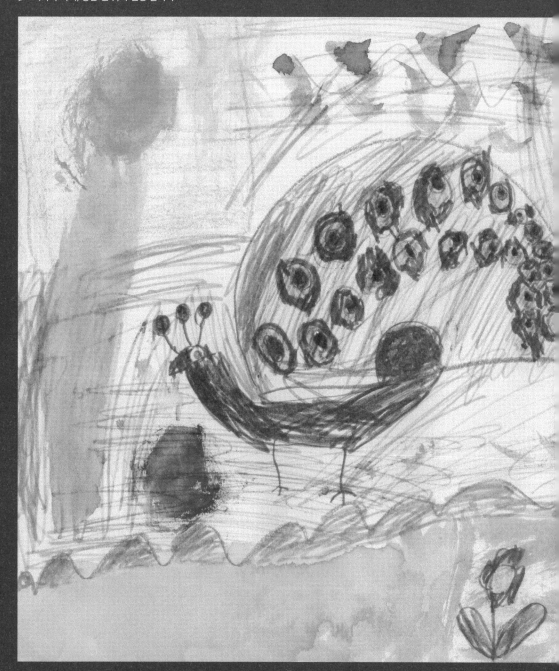

집에서의 전시는 가장 간단하게 시작합니다.
드로잉, 붙일 공간, 테이프 이렇게 3가지만
있으면 됩니다. 공간에 어울릴 만한 드로잉이
완성된 날 아이들과 상의하여 또는 아이들이
나간 후 보호자가 큐레이터가 되어 마음껏
붙이는 것입니다. 평가할 사람도 평가받을
이유도 없는 가족들만의 전시장이 펼쳐집니다.

추웠다가 더웠다가
　후, 종이 위 크레파스, 각 39x27cm, 2017
✏ 단시간의 드로잉, 작품성의 기준, 단순미

아이가 장난감에 빠져 한참을 드로잉하지 않던
시기가 있었습니다. 한 달 넘게 그리는 모습을
보지 못할 무렵, 아이는 추웠다가 더웠다가
하는 날씨를 불평하는 엄마를 위해 드로잉
한 점 그려주겠다고 했습니다. 5분도 채 걸리지
않은 결과물이 너무 훌륭했습니다. 아이 방에
바로 붙여보자고 권했고 아이에게 어디에
붙일지 정해보라고 했습니다. 아이는 자기도
그림이 마음에 들었다며 자기 침대 위에
붙였습니다. 붙여놓고 보니 더 멋지다고
아이를 칭찬했습니다. 아주 오랫동안 아이
침대맡을 차지했던 그림입니다.

내 동생 민이
후, 종이 위 연필, 16x25cm, 2018

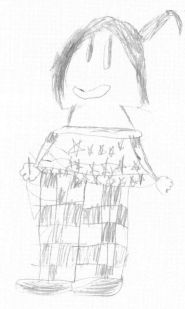

우리 아빠
후, 종이 위 연필, 사인펜, 27x39cm, 2018

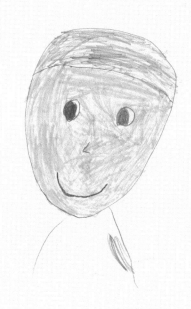

86

우리 오빠
민, 종이 위 크레파스, 27x39cm, 2018
✎ 드로잉 전시, 가족 소통, 만들어 사용하기

우리 집에서는 가족이 그려준 자신의 얼굴 그림을
각자 방문 앞에 붙여둡니다. 서로의 드로잉이
질릴 때 즈음 또는 새로운 드로잉이 나타나면
방문 앞 그림은 바뀝니다. 자신만의 그림
스타일이 있듯, 전시도 나만의 생각이 들어간
전시면 충분합니다. 이와 같은 소소한 일상의
묶음들이 확대되면 온전한 전시로 구성될 수 있기
때문입니다. 서로의 생각을 소중히 여기고,
일상에서 새로운 순간을 발견할 수 있다면 모두
멋진 작가이자 큐레이터입니다.

원앙새

후, 장난감 레고, 18x10x15cm, 2017
✏ 드로잉 연구, 장난감 활용, 키치

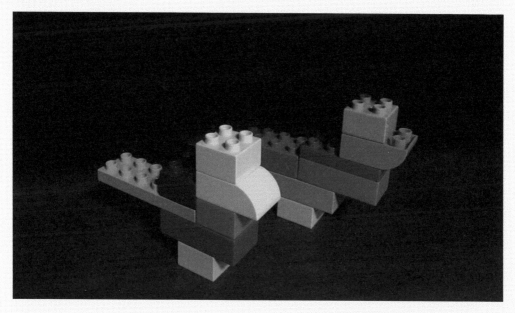

이 책에서는 대부분 종이 위에 그린 드로잉들을
주로 소개하지만, 사실 아이들은 참 많은
장난감도 갖고 있습니다. 장난감으로 조각처럼
예쁜 것을 만들면 저는 집안 곳곳에 두고
감상하다 허물곤 했습니다. 인사동에 다녀와
원앙새 장식품을 갖고 싶어 하던 제게 아이는
블록 장난감으로 원앙새를 만들어주었습니다.
색감도 형태도 너무나 제 마음에 들어 인사동
원앙새는 이제 하나도 안 갖고 싶다고 말하며
한참 동안 세워 두었습니다. 최근에는 아이가
종이접기에 흥미를 붙여 저는 숨바꼭질하듯
종이접기 결과물을 집 곳곳에 붙이기도
했습니다. 그랬더니 아이는 요즘 그를 찾는
재미에 더욱더 예쁜 것들을 접어서 부엌에 두고
학교에 갑니다.

88

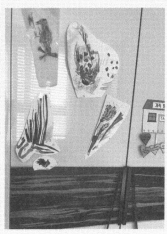

3 선이 뭉치고 헤어지다 표현하기

이어 그리자

 드로잉하다가 이따금 실패했다고 생각하고는 힘겨워하는 아이들이 종종 있습니다. 자기가 원하는 대로 되지 않으면 어른도 속이 상하는데 마음 다스리기가 어려운 것은 아이들도 마찬가지입니다. 아이가 자기 마음에 들지 않는다며 드로잉을 힘들어하는 날에는 주변에서 조금 도와주면 좋습니다. 조금만 도와줘도 아이들은 금세 잘 받아들이고 다른 방향으로 쭉쭉 뻗어 나갑니다. 가장 좋은 방법은 같이 이어 그리는 것입니다. 자기 그림에 손대는 걸 싫어하는 아이라면 그저 대화만 나누어도 좋습니다. 아이가 망쳤다고 생각하는 드로잉 안에서

다 틀린 날이야

후, 종이 위 볼펜, 각 10x14cm, 2017

✏ 이어 그리기, 틀려도 괜찮아, 새로운 발견

새로운 모양을 찾아보고 이를 함께 연장하여 그리다 보면 저절로 감각을 나누게 됩니다. 창작의 힘을 조금만 실어주면 어린 예술가들은 훨씬 더 많은 에너지를 표현할 겁니다. 특히, 드로잉하기를 주저하는 듯 보이는 아이가 막상 이어 그리기를 하면 누구보다 더 많은 이야기를 그려낼 때가 있습니다. 그러니 드로잉에 '실패하는' 날이 감각을 나누기에 최적인 때입니다. 항상 강조해주시길 바랍니다. 예술은 그리고 미술은 '틀릴수록' 정답에 가깝다는 것을, 틀려야 다른 그림이 나오고, 다른 방향으로 발전할 수 있다는 점을요. 그것이 곧 창조적인 힘이라는 점을 꼭 알려주세요.

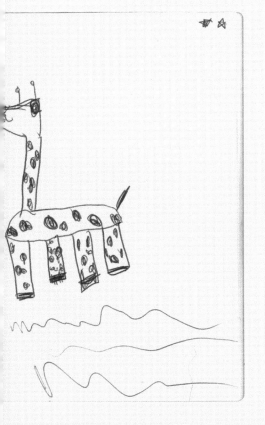

아이가 야외에서 심심해하길래 종이를 건네주었습니다. 이날 아이는 다 틀렸다며 유난히 신경질을 냈습니다. 그리다 만 곳에 여기저기 펜으로 마구 긋기 시작했습니다. 저는 펜을 넘겨받아 "날씨가 안 좋은가 보네" 이야기하며 조그마한 우산을 하나 그려주었습니다. 그랬더니 아이는 마음을 조금 가라앉히고 앞선 끄적임을 비 오는 날 몰려오는 구름으로도 또 사람이 숨어있는 꽃으로도 변신시켰습니다. 어느새 진정된 아이는 기린을, 동생을, 꽃의 뿌리를 그렸습니다. 숨은그림찾기처럼 꽃 속에 사람이 숨어있는 것은 우리만 알 거라며 아이와 마주 보고 웃었습니다.

보라색 괴물들
　후와 민, 종이 위 사인펜, 39x27cm, 2018
🖊 이어 그리기, 협동, 두 명의 작가

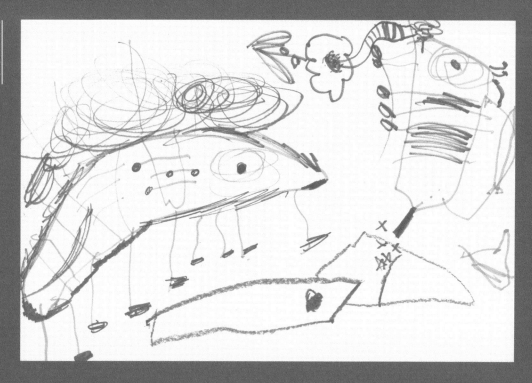

후와 민이 잠자리에 들기 전 이어 그리기 하는 시간에는 남매의 정이 싹틉니다. 엄마가 얼른 자라고 할까 봐 이를 피하고자 협업하는 것 같기도 합니다. 민이 조금씩 형상화된 사물을 표현할 수 있는 시기가 오면서 후는 민과 이어 그리기를 더욱 즐기게 되었습니다. 때로는 후가 민을 가르치기도 하고 민이 그려 놓은 것을 변형시키기도 합니다. 후는 보라색으로, 민은 분홍색으로 서로 주고받으며 한참 이어 그렸습니다. 얼기설기 어설픈 민의 표현에 후가 섬세함을 더하고, 후의 촘촘한 표현에 민이 상상의 에너지를 불어넣습니다. 엄마는 이런 순간 덕분에 한 박자 쉬어갑니다.

쏟은 물감 위 코끼리

후, 종이 위 색연필, 수채물감, 39x27cm, 2018
✏️ 상상 더하기, 표현력, 놀이 같은 드로잉

저는 육아와 함께 드로잉을 하지만, 아이들 손에 물감을 마구 찍어 그리는 작업은 되도록 하지 않습니다. 제가 피곤해지면 어느새 그런 작업은 멀리하게 되니까요. 대신 버리는 도구 또는 질린 장난감, 주방 집기 등을 활용합니다. 수채물감은 씻기만 하면 흔적도 없이 사라지니 아주 번거롭지는 않습니다. 이날은

아이와 주전자를 이용해 도화지에 물감을 부었습니다. 바닥에는 버리기 직전의 낡은 수건을 깔아두면 좋습니다. 이러한 작업을 할 때는 물감과 물을 최소한만 사용합니다. 양이 많으면 서로 쏟기 바쁘니까요. 물감이 끼얹어진 도화지 중 마음에 드는 이미지를 골라 며칠에 걸쳐 이어 그리기를 해보았습니다. 그중 이 코끼리가 가장 인상적이었습니다.

여러 가지 선인장과 아주 작은 벌새

후와 엄마, 종이 위 크레파스, 수채물감, 27x39cm, 2016
✎ 몇 날 며칠 그리기, 관찰과 발견, 드로잉 배틀

96

이어 그리기를 자주 하게 되면서 작업을 하루에
다 마치지 않는 경우가 많아졌습니다. 작업대
위에 붙여 놓고 몇 날 며칠에 걸쳐 완성합니다.
후가 집 안을 오가며 툭 하니 선을 올리고, 제가
그걸 발견하면 "내 차례야?" 하며 새 한 마리를
그려 놓습니다. 그러다 멋진 이어 그리기가
계속되면 마치 젠가 게임을 하듯 긴장감도
생깁니다. 선인장을 멋지게 그렸으니 이어서
새를 잘 그려야 한다고 후가 제게 이야기하거나,
반대로 엄마가 멋진 벌새를 그렸으니 화분을
잘 표현해야 한다고 후에게 전하는 등 공을
들입니다. 저는 이 드로잉이 너무 소중합니다.
늘 사고 싶었지만, 아이들이 다칠까 봐 사지
못했던 선인장을 셋이나 들이게 되었으니
말입니다. 게다가 빨간 꽃까지 피운 선인장도
있습니다.

흠, 뭔가 이상해

후와 민, 종이 위 연필, 크레파스, 39x27cm, 2018
✏️ 웹툰, 발상의 전환, 유머

후는 요새 종종 유머를 표현하고 싶어 합니다.
자라면서 점점 장난꾸러기가 되어 자연물보다는
캐릭터나 웃긴 것들을 그리려고 합니다. 이 또한
좋은 드로잉 소재입니다. 민이가 자신의 손을
올려놓고 따라 그린 선을 보고 후는 아이디어가
있다며 종이를 들고 가서는 이러한 드로잉을
완성해왔습니다. 다양한 색상이 눈에 들어옵니다.
이 그림은 가스레인지 옆에 붙여두고 불을
잘 껐나 확인하게 하는 포스터처럼 사용하고
있습니다.

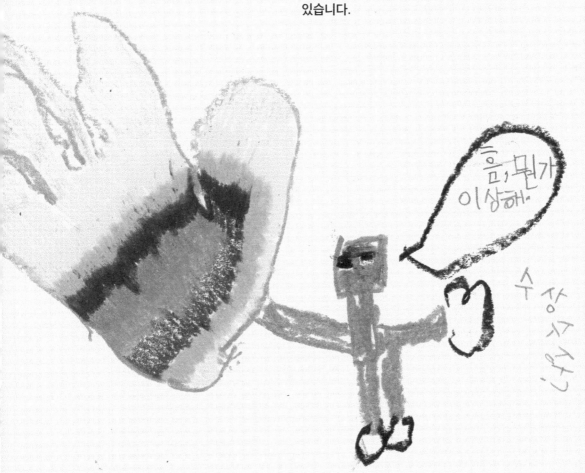

코드를 더하자

앞 장에서 "주인공 살리기"에 관해 이야기하였습니다. 다시 정리하자면, 주인공을 강조하는 방법으로는 조금 더 진하게 색칠하거나, 주인공의 특징을 구체적으로 표현하는 것, 또는 주인공이 잘 드러나도록 배경을 약간 지워보는 등의 경우가 있습니다. 여기에 '코드'를 추가하면 주인공을 잘 표현함과 동시에 아이가 드로잉에 더 큰 흥미를 느낄 수 있습니다. 코드란 그림을 그린 사람만 혹은 그 그림을 유심히 본 사람만 알 수 있는 비밀스러운 수수께끼 같은 것입니다. 우리만 봤던 것 또는 나만 혼자 느낄 수 있었던 것 등으로 코드를 한정하면 평범했던 것도 아주 특별한 것으로 바뀝니다.

예를 들어, 아이는 여행에서 만난 풍경 속 선인장을 그리다가 선인장의 빨간 꽃을 자신만의 코드로 삼습니다. 흔하게 피는 분홍빛 봄꽃 사이에서 빨간 꽃이 인상적이었던 겁니다. 이 꽃을 우리만의 코드로 하여 이 부분이 돋보이게 그림을 그립니다. 이처럼 코드를 넣어 그림을 그리면 주인공을 잘 살릴 수 있을 뿐만 아니라 자신의 그림을 소중하게 생각하게 됩니다. 코드를 스스로 찾아내 표현하는 순간 아이는 그림에서 자신의 의도를 알리기 위해 고민합니다. 고민하여 그린 드로잉은 이후 버려지거나 던져지지 않습니다. 아이는 이를 주변 사람에게 보여주며 설명합니다. 자신에게 아주 중요한 작업임을 아이도 잘 아는 겁니다. 한편, 다른 사람들의 작품을 볼 때도 아이는 작가의 코드 찾기에 열중하게 됩니다. 작가의 의도를 알아내기 위해 주의 깊게 살피고 이를 오롯이 느끼려고 노력합니다. 결국 코드로 작품을 감상하는 자세도 자연스레 배우는 셈입니다.

여행에서 만난 선인장과 빨간 꽃
　　후, 종이 위 색연필, 크레파스, 39x27cm, 2017
　🖍 코드 드로잉, 작가의 자세, 관찰과 발견

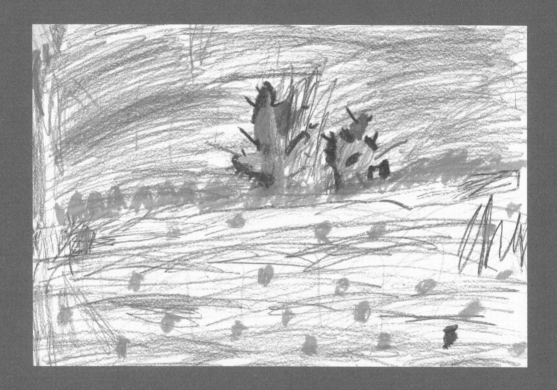

곰일까?
후, 종이 위 색연필, 사인펜, 39x27cm, 2017
✏ 드로잉 숨바꼭질, 놀이 같은 드로잉

어떤 느낌
후, 종이 위 색연필, 사인펜, 27x39cm, 2017
✏ 글과 그림, 자신만의 표현 찾기, 디자인

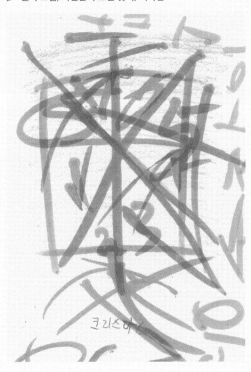

100

아이는 '코드'를 그림에 숨겨둔 비밀 같은 거로 생각하여 흥미를 느낍니다. 대부분 아이의 코드는 찢어진 종이에 대충 그린 낙서로 게임처럼 전달됩니다. 주로 집안일을 하고 있을 때 다가와 코드를 맞춰보라며 그림 쪽지를 전해줍니다. 그날의 감정을 표현해 전하기도 하지요. 이날은 멋진 작업이 배달되었습니다. 처음 보았을 때 동물은 채색되어 있지 않았고 들판 아래에는 아무것도 그려져 있지 않았습니다. 제가 어떤 그림인지 설명을 듣고 싶다고 하자 아이는 막 겨울잠에서 깬 봄날의 곰인데 그간 먹이를 먹지 못해 말랐다고 했습니다. 정체가 모호한 동물에 제가 흥미를 느끼자, 아이는 새로운 코드를 더해 그림을 완성했습니다. 꼬리가 생긴 곰은 더욱더 화려해졌고 풀숲 아래에는 곰이 숨겨둔 겨울 먹이를 추가했습니다. 아이 그림의 코드를 찾는 즐거움은 물론 새로운 코드에 상상을 더하는 재미까지 있었습니다.

코드라 하여 꼭 특별한 의미가 있어야 하는 것은 아닙니다. 드로잉을 해석하는 사람이 자기식으로 코드를 부여할 수도 있습니다. 창작자와 감상자, 둘이 한 몸처럼 움직일 때 비로소 작품으로 가치를 인정받는 때도 있으니까요. 아이는 의미 없는 선을 그렸다고 했지만, 숫자, 자기 이름 등을 어지럽게 쓴 것 같습니다. 모양새가 아름다워 여기서 우리는 그 자체의 코드를 만들어주기로 했습니다. 잠시 후 아이는 결정했다는 듯이 드로잉에 연필로 조그맣게 크리스마스라고 적어 왔습니다.

다람쥐 두 마리
후, 종이 위 색연필, 수채물감, 39x27cm, 2018
✏️ 색상 코드, 코드 스무고개, 놀이 같은 드로잉

단풍나무와 패턴 자동차
후, 종이 위 연필, 색연필, 39x27cm, 2017
✏️ 나만의 패턴 코드, 디자인, 상상 더하기

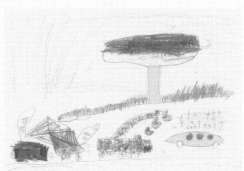

코드를 의도해서 그리기도 하지만, 이미 그린 그림에서 코드를 만들 수도 있습니다. 이 드로잉은 색으로 코드를 만들었던 경우입니다. 그리다 만 다람쥐 두 마리의 색감이 예사롭지 않았습니다. 어떤 색을 썼는지 아이에게 물어보니 가르쳐줄 수 없다고 했습니다. 그래서 팔레트를 들고 와 색을 어떻게 조합했는지 마치 스무고개처럼 찾기 시작했습니다. 빨간색과 갈색을 섞거나, 노란색과 주황색 그리고 갈색을 섞은 부분이 있고 때로는 아이가 의도하지 않았지만 팔레트 안에서 물감이 섞여버린 경우도 찾을 수 있었습니다. 먼저 그린 왼쪽 다람쥐는 그 색이 맑고, 물감이 섞이기 시작한 이후에 그린 오른쪽 다람쥐는 조금 더 어둡고 중후한 느낌을 낸다는 점도 이야기 나눴습니다. 아이들은 자신이 쓴 색을 생각보다 정확히 기억합니다. 아이가 하나하나 고민해서 선택하고 섞은 색을 함께 진지하게 찾아봐도 좋겠습니다.

아이와 종종 나만의 패턴을 만들어봅니다. 패턴은 비슷한 문양의 반복이기도 하고 기호 같기도 합니다. 어떨 때는 이 패턴이 그림 속 숨겨진 코드로 기능하기도 하지요. 어느 가을 아이는 단풍나무를 그리다가 채색을 멈췄습니다. 밑그림이 보이는 나무가 너무 곱고 정말 매력적이었습니다. 저는 나무가 참으로 멋스럽고 여백의 미가 있으니 패턴이 곳곳에 숨어 있으면 더 멋진 드로잉이 나올 것 같다고, 패턴을 활용해 나머지 부분을 그려보면 어떨지 제안했습니다. 그러자 아이는 자신만의 패턴을 개발해 자동차들을 다양하게 그려냈습니다. 디자인적인 코드를 개발하거나 적용해보는 것도 또 다른 코드 활용법이 될 수 있습니다.

암흑을 즐기자

아이들은 어둠에 즉각적으로 반응합니다. 어둠은 간혹 공포를
유발하기도 하지만, 자신을 바라볼 수 있게 하는 가장 좋은 수단입니다. 어느 날
아이와 라스코 동굴 벽화에 관해 대화하고 난 후 당시 그 동굴에 그림을 그린
사람의 느낌을 상상해보자는 취지에서 어두운 곳에서 그림을 그려보았습니다.
안전한 장소를 찾아 아이들 앞에 종이를 잘 놓은 후 주변을 천천히 아주 어둡게
만듭니다. 시간은 10분 이내가 좋습니다. 여러 아이와 시도해본 결과 대부분
아이는 깜깜해지면 일단 호기심이 배가 됩니다. 흥분하는 아이도 있고 깔깔 웃는
아이도 있습니다. 처음 시도할 때는 조명을 아주 약하게 유지하거나 중간에
5초 정도 불을 켜주는 등 무엇을 하고자 하는지 그 의도를 명확히 알려줘야
합니다. 무엇을 그릴지는 정해두지 말고 아이들이 하고 싶은 대로 내버려 둡니다.

처음에는 대부분 정확하게 그리려고 노력합니다. 하지만 몇 번 반복하고
암흑에 점점 익숙해지면 의도하지 않고 그리는 드로잉이 훨씬 재미있다는 것을
알게 됩니다. 여기에 불을 끄는 첫 번째 이유가 있습니다. 불을 켜고 그리면
본능적으로 형태에 집착합니다. 보이는 형태에 의존하게 되고 자신이 의도한 대로
표현하려는 의지가 강해집니다. 그런데 암흑 속에서는 의지대로 그려지지도 않고
본능 또는 자신의 내면에 기대게 됩니다. 두 번째 이유는 틀리는 것에 대한
불편함을 덜어내기 좋기 때문입니다. 불을 끄고 기린을 그리면 기린 얼굴과 목,
몸통과 다리가 각각 따로 있습니다. 우스꽝스럽지만 재미있고 아름답습니다.
아이는 이제 암흑 속의 드로잉을 즐깁니다.

혼돈의 꽃
후와 민, 종이 위 연필, 크레파스, 39x27cm, 2018
✎ 암흑 드로잉, 어둠과 자유로움, 풀린 선

어두운 곳에서 그림 그리는 것을 저는 편의상
'암흑 드로잉'이라고 칭합니다. 아이는 이를
'깜깜한 드로잉'이라 말하며 가장 좋아합니다.
한번 시작하면 계속하자고 하고 친구들이
놀러 오면 스스로 암흑 드로잉을 소개합니다.
아이는 빛이 없어도 색을 선택할 수 있도록
색연필을 색깔별로 손에 나누어 쥐기도 하고

때로는 색연필 뭉치를 들고 그대로 그리기도
합니다. 어둠 속에서 나눠 쥐고 있던 색연필을
놓치며 웃기도 합니다. 그렇게 1분 내외로
완성된 드로잉은 불이 켜져 있을 때 그려진
것과는 느낌이 확연히 다릅니다. 선 자체가
무의식에서 나온 것처럼 자유로워 보입니다.
선의 위치나 강약 조절이 엉뚱하여 자신의
의지에서 벗어난 작품이 탄생합니다.

해파리

후, 종이 위 사인펜, 21x15cm, 2017

✏ 어둠 속에서 살아나는 감각, 아름다움의 기준, 새로운 발견

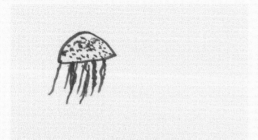

바퀴 없는 자동차

후, 종이 위 사인펜, 27x39cm, 2018

✏ 틀려도 괜찮아, 독특한 시선, 어둠과 자유로움

104

이 해파리는 빛을 완전히 차단하고 그린 것이 아니라 아주 미미한 불빛 아래에서 표현한 것입니다. 거실엔 불을 켜두고 방안을 어둡게 하면 방문 틈으로 빛이 새어 들어오는데 그 분위기를 느끼며 드로잉을 합니다. 아이는 이 해파리를 자신이 그동안 그린 해파리 중 가장 마음에 들어 했습니다. 흐느적거리는 느낌이 잘 살아 있다며 흐느적거리는 대상을 표현할 때는 불을 끄는 게 좋겠다고 말하기도 했습니다.

주제를 정해놓고 암흑 드로잉을 해도 재미있습니다. 자동차 같은 특정 사물을 표현할 때 바퀴가 어디에 있는지 차체가 어디인지 도무지 알 수 없습니다. 종이를 더듬어가며 그리니까요. 사물을 똑같이 그리려고만 하는 아이 또는 틀리는 것을 견디지 못하는 아이에게 아주 추천할 만한 방식입니다. 틀려도 아름답다는 것, 유머를 담을 수 있고 기발한 상상을 끌어낸다는 것을 몸소 느끼게 될 겁니다.

유니콘

후, 종이 위 사인펜, 수채물감, 39x27cm, 2018

✏️ 좋은 드로잉, 선 그림 후 주제, 힘찬 필력

아이가 어둠 속에서 완성한 이 형상은 존재 자체로 아름답습니다. 불을 켜고 그렸다면 8살 아이는 무엇이든 정확하게만 표현하려 했을 것입니다. 하지만 불을 끄니 이리도 환상적인 드로잉이 탄생했습니다. 제가 이 그림을 무척이나 마음에 들어 하니 아이는 "작품 제목은 유니콘으로 할까?"하고 제목도 스스로 지었습니다. 저는 특히 저 꼬리 부분이 하늘에 펼쳐지는 폭죽처럼 아름답다고 말해주었습니다. 이렇게 즐겁고 아름다운 그림을 볼 수 있다면 매일 밤 불을 꺼줘야겠습니다.

순간을 그리자

다음으로, 무언가 순간적으로 기억해서 그리는 방법을 소개하고 싶습니다. 어떤 장소나 책, 사진, 물건 등을 아이에게 10~20초간 보여준 후 그리도록 합니다. 아이와 함께 그려봐도 재미있습니다. 저마다 기억하는 포인트가 다를 겁니다. 때로는 아이들 기억이 훨씬 정확합니다. 딱히 주제가 떠오르지 않고 무엇을 그릴까 고민되는 날 해보면 좋습니다. 아이와 자주 가는 곳을 눈을 감고 상상해보거나 좋았던 여행지의 사진을 활용할 수도 있습니다. 마치 수수께끼를 풀 듯 재미있는 시간이 될 겁니다. 이와 같은 드로잉은 기억력 훈련에도 당연히 좋고 드로잉을 어렵게 느끼는 아이들에게는 마치 게임 같아서 또 다른 드로잉 경험으로 유도하기 좋은 방법입니다. 그리고 순간을 포착해서 그리므로 가장 단시간에 끝나는 드로잉이기도 합니다. 일종의 속성 크로키로 분류할 수도 있습니다.

나만의 새

후, 종이 위 크레파스, 28x22cm, 2015

🖊 순간의 묘미, 힘찬 필력, 순수

아이들의 순간 드로잉을 살펴보면 성인인 저보다 훨씬 정확하게 또 개성 있게 그려냅니다. 아이가 한순간 그려 낸 이 새는 제가 이 책을 집필하게 된 계기이자 원동력이기도 합니다. 이 새를 보는 순간 화가 피카소가 떠올랐습니다. 피카소의 재능이 아니라 "어린아이는 모두 예술가인데, 어른으로 성장해도 어떻게 예술가로 남을 수 있을지가 문제다"라는 그의 말이 생각났습니다. 이 새를 보고 있자면 이 책조차 아이를 한 방향으로 얽어매는 것은 아닌가 걱정도 됩니다. '나만의 새'는 두 번 다시 만날 수 없는 그 순간의 새입니다.

줄넘기
후, 종이 위 크레파스, 39x27cm, 2018

귀여운 괴물
후와 민, 종이 위 사인펜, 크레파스, 39x27cm, 2017
🖊 여백의 미, 순수, 디자인

108

순간 드로잉이라도 저마다의 느낌은 충분히
실려있습니다. 줄넘기 그림을 본 날 그 귀여움에
웃음이 멈추지 않았습니다. 그 나이대에 주로
그리는 사람의 형태와 어린아이라 보이는
순수함이 그림을 가득 메우고 있는 느낌입니다.
귀여운 괴물은 또 어떤가요. 그려놓은 흔적에
뿔만 후가 보탰습니다. 이러한 단순함으로
전해지는 디자인적인 아름다움은 공을 많이
들인 밀도 높은 작품과도 비교하기 어렵습니다.
이 귀여운 괴물은 언젠가 발 매트로 만들어보고
싶습니다.

어느 학교
　　후, 종이 위 연필, 색연필, 23x15cm, 2017
　🖊 순간 기억력, 놀이 같은 드로잉

단풍나무
　　후, 종이 위 색연필, 39x27cm, 2017
　🖊 여백의 다양성, 아름다움의 기준, 표현력

순간 드로잉을 때로는 '기억력 드로잉'이라고 칭하고 싶습니다. 기억력 드로잉은 하루 중 인상 깊었던 곳을 떠올리며 빠르게 그려내는 것입니다. 이날 아이는 어느 학교 앞을 지나간 순간을 선택했습니다. 햇살이 유난히 아름다웠던 순간이었습니다. 예상보다 정확하고 섬세하게 드로잉을 이어나간 아이는 주차된 차의 위치로 저와 실랑이를 벌이기도 했습니다. 저는 저 차가 분명 뒷문 쪽에 서 있었다고 생각했습니다. 사실을 확인할 길은 없었지만, 이후 며칠간 여러 기억을 끄집어내 표현하던 아이의 모습이 인상에 남았습니다.

이날은 단풍을 많이 보고 온 날이었습니다. 단풍을 줍고, 밟고, 단풍 빛깔이 눈에 선한 그런 외출이었습니다. 그런데 아이는 어떤 단풍나무를 그릴지 정할 수가 없다고 했습니다. 너무 많은 단풍나무가 눈앞에 아른거린다고 말하는 아이에게 저는 단풍잎 하나하나 단풍나무 한 그루 한 그루 그리기 힘들다면 단풍나무의 분위기만 표현해보라고 했습니다. 그러자 아이는 금세 이 드로잉을 들고 왔습니다. 저는 가을날의 나무를 잔뜩 그려올 줄 알았는데 반전이었습니다. 아이들은 아주 작은 자극에도 큰 변화를 보입니다.

오브제를 이용하자

드로잉의 주제와 표현법은 매우 다양하고 자유롭습니다. 이가 빠진 날, 아이는 빠진 치아를 활용해 그날의 마음을 드로잉했습니다. 주인공인 치아도 드로잉 한편에 붙여두었습니다. 또 어느 날엔 아이가 블록으로 드로잉을 하겠다고 했습니다. 어떻게 활용할지도 아이가 알아서 정했습니다. 블록뿐만 아니라 아이들이 가지고 노는 많은 장난감 또는 아이들이 좋아하는 스티커도 드로잉 재료가 될 수 있습니다. 평소 스스로 자주 관찰한 대상일수록 표현력에 자신감이 붙습니다. 이처럼 의외의 사물을 활용하여 이른바 '오브제 드로잉'을 해보세요. 오브제란 빠진 이처럼 특별한 사물일 수도 있고, 일상의 사물 또는 버려진 것, 식물 등 다양하게 부착하여 활용할 수 있는 기물입니다. 그리고 아이와 하는 오브제 드로잉에서 꼭 도화지에 무언가를 붙여야만 하는 것은 아닙니다. 아이들은 너무 무겁거나 도화지에 붙일 수 없는 물건을 들고 오기도 하니까요.

오브제 드로잉을 시도할 즈음은 아이가 이미 웬만큼 다양한 드로잉을
해본 때였습니다. 거기에 오브제 드로잉을 더하니 아이는 이후 스스로 드로잉
기법을 개발했습니다. 기술을 따로 가르쳐본 적은 없지만, 아이는 나이를
먹을수록 매체 또는 학교, 친구들을 통해 배운 기법을 자신의 드로잉에 적용하기
시작했습니다. 특히, 멀리 있는 것과 가까이 있는 것을 구분하여 표현하는
원근법이나 입체 형상(3D) 표현 기법은 제가 미처 생각하지 못했던 시점에서
아이 혼자 시도하고 있었습니다. 아이는 오브제 드로잉을 통해 2차원과 3차원을
구현해내는 법을 질감과 눈으로 자연스레 터득했고 자신이 바라보는 세상,
자신만의 연구 과제, 계획 등을 표현하고 꿈꾸며 실현했습니다. 자세히
들여다보면 어떤 것은 맞고 어떤 것은 틀리기도 했지만, 아이의 설명을 들어보면
모든 결과물에는 나름의 이유가 있었습니다. 그리고 틀리면 또 어떤가요.
드로잉은 틀림과 다름에서 출발하니 문제 될 것이 없습니다. 또한, 틀렸을 때
과감하게 가위표를 치고 다음 기법을 연구하는 드로잉 한 장은 그 자체로도 멋진
작품이 됩니다.

아이의 이가 처음으로 빠진 날, 도심에 사는 우리는 이를 던질 마땅한 지붕을 찾을 수 없었습니다. 그러다 아이에게 이 치아를 오브제로 사용하면 어떨지 제안했습니다. 사실 아이는 이때만 해도 오브제가 무엇인지 그 의미를 전혀 알지 못했습니다. 저는 소중한 것 또는 필요한 물건을 도화지에 붙여서 이어 그리기를 하는 것이라 설명했고, 그러자 아이는 아이디어가 마구 떠오른다며 책상에 앉더니 다 그릴 때까지 보지 말라고 했습니다. 그렇게 탄생한 이 드로잉은 다양한 드로잉 기법을 담고 있습니다. 오브제라는 존재가 아이에게 꽤 강력한 감각을 전달했나 봅니다. 사탕처럼 반짝이는 눈과 아이다운 연두색 눈썹, 이가 빠진 후 났던 빨간 피, 그림을 위해 작게 만들어 놓은 색상환까지, 다행히 아이는 이 모든 기억이 즐거웠나 봅니다. 빠진 이 뒤로 보이는 칫솔은 아마도 새로 자라는 이를 잘 관리하라고 말씀하신 의사 선생님을 의미하는 것 같습니다. '둑업아, 둑업아'라고 틀리게 적은 표현마저 이갈이 시기의 아이에게서만 나올 수 있는 실수겠지요.

3D 연구
후, 종이 위 색연필, 30x22cm, 2017

다양한 큐브
후, 종이 위 색연필, 39x27cm, 2018

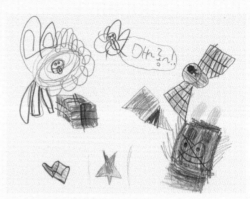

큐브 안 꿀벌 방
후, 종이 위 연필, 색연필, 39x27cm, 2018
✏️ 입체 표현, 듣는 드로잉, 내버려 두기

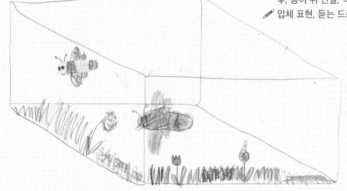

114

8살 아이가 교과서에서 도형을 많이 접한 후 스스로 입체 형상에 관해 연구하는 시기가 찾아왔습니다. 정육면체나 구 등을 온전히 그려내지는 못했지만 종이가 모자라도록 빼곡히 형태를 연구하는 모습이 과학자 또는 수학자 같기도 했습니다. 이후 다양한 큐브에 이어 그리기를 하던 시기를 거쳐 아이는 마침내 꿀벌의 방을 입체적으로 표현하는 단계에 이르렀습니다. 1년 넘게 아이가 남긴 입체 연구 드로잉을 차례로 살피면 습작이 어떻게 대작으로 연결되는지도 보입니다.

소중한 트로피
　후, 종이 위 연필, 사인펜, 27x39cm, 2017
　🖉 오브제 연구, 맞닿은 기물

연날리기
　후, 종이 위 색연필, 종이접기, 39x27cm, 2019
　🖉 종이접기, 이어 그리기, 한국성

아이가 오브제 드로잉을 단숨에 이해하지 못할지도 모릅니다. 성인에게도 낯선 표현일 수 있습니다. 오브제 드로잉이라고 무언가를 종이에 꼭 붙여야 하는 것은 아닙니다. 아이는 복싱으로 받은 트로피를 소중히 여기더니 그걸 도화지 위에 척 하니 올려놓고 윤곽선을 따라 그렸습니다. 트로피를 너무 그리고 싶은데 자신이 없었던 아이가 생각해 낸 방법인가 봅니다. 이러한 방법으로도 오브제의 느낌을 충분히 살릴 수 있습니다.

아이가 7살 정도 되면 스스로 할 수 있는 것이 참 많아집니다. 한참 종이접기를 시작하고, 특히 1학년이 되면 수없이 접기 시작합니다. 접기를 많이 좋아하지 않는 아이는 신문이나 잡지 등을 찢어 붙여도 되고, 집에 있는 휴지나 붙일 수 있는 모든 재료를 사용해도 됩니다. 둘째 민이는 어디서 먼지를 구해와 붙이기도 합니다. 후가 1학년 말 다양한 한복을 학교에서 접어 왔습니다. 그중 마음에 드는 한복을 골라 종이에 붙이고 연 날리는 모습으로 이어 그렸습니다. 종이접기 등을 파일에 넣고 보관하려고만 하지 말고 가지고 있는 것을 변형해 보는 것도 좋은 오브제 드로잉의 예입니다.

따라 그리자

아이와 드로잉하다 보면 어떤 한계에 부딪혔다고 생각하는 때가 올지도 모릅니다. 대개 이 경우 그림에 관한 전문지식이 부족하여 그렇다고 낙담하기 쉽습니다. 사실 전문지식이 없어도 드로잉을 통해 충분히 아이와 감각을 나눌 수 있지만 그럼에도 여전히 두렵고 고민이 많아질 때, 아주 유용한 방법을 소개합니다. 바로 동화책을 활용하는 것입니다. 꼭 동화책이 아니라도 좋습니다. 잡지도 좋고 미디어나 인터넷에서 찾은 명화도 좋습니다. 아이와 다양한 작품을 찾아보며 좋아하는 취향의 그림을 따라 그리는 것을 추천합니다. 무언가 따라 그리는 것이 아이의 창의성 발달에 방해가 되지는 않을까 걱정할 수도 있겠으나 오히려 이따금 따라 그리는 것은 감각 나눔에 좋은 밑거름이 됩니다. 언제나 약간의 변화는 필요하니까요. 동화책 삽화나 명화를 통해 아이는 새로운 색감, 구도, 형태, 명암 등을 체득할 수 있습니다.

또한, 따라 그리는 것만으로도 색다른 경험이기에 아이에게 드로잉에 대한 새로운 동기가 생길 수 있습니다. 아이가 좋아하는 책을 따라 그려보면 책의 내용도 깊이 이해하게 되고 드로잉도 더욱더 즐거워질 겁니다. 아이의 드로잉을 시작으로 삼아 책의 내용과는 전혀 다른 다음 이야기를 상상해가며 계속 이어 그릴 수도 있습니다. 다만 한 가지 함께 이야기하고 싶은 점은, 언제나 '자기 생각'이 가장 우선해야 합니다. 다른 그림을 참고해서 자기 방식으로 해석해 그리는 것은 좋지만, 이를 똑같이 따라 그리는 데에 목표를 두는 것은 바람직하지 않습니다. 그래서 동화책을 보고 그리더라도 예시 그림보다는 참고 그림의 개념으로 접근했으면 좋겠습니다. 다른 그림을 참고할 수는 있지만, 이는 어디까지나 참고 자료일 뿐이니 자유롭게 표현하라는 말도 꼭 함께 덧붙여주시기를 당부드립니다.

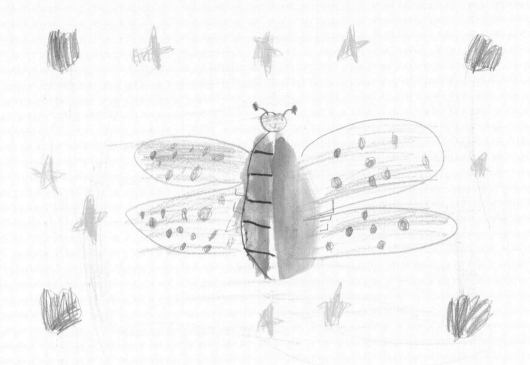

나비가 되려는 번데기
후, 종이 위 색연필, 수채물감, 39x27cm, 2016
✏ 참고 자료 활용하기, 표현력, 기술 향상

참고할 만한 책으로는 백과사전도 좋습니다.
아이들이 벌레나 곤충에 관심을 보이는
시기에는 자연 동화책을 마음껏 펼쳐두고 따라
그리는 것도 좋습니다. 한글을 배울 무렵 제가
아이에게 자연 관련 책을 읽어주니 아이는
그리고 싶은 것이 생겼다고 했습니다. 번데기를
그리고 싶다기에 조그마한 벌레를 하나 그릴 줄
알았는데 아이는 책의 내용을 참고해 나비로
변신하기 직전의 모습과 그 경이로움까지
그림에 담아냈습니다. 이처럼 말로 지나칠
뻔했던 순간이 제 눈 앞에 드로잉으로 펼쳐지면
그림이란 글과는 또 다른 맛이 있다는 사실을
다시금 느끼게 됩니다.

엄마를 만난 새끼오리
후, 종이 위 색연필, 39x27cm, 2017
✏️ 구도 훈련, 따라 그리기

따라 그리기

저는 아이의 드로잉에 반응할 뿐 미술 요소에
관한 언급은 자제합니다. 앞으로도 그럴
생각입니다. 학교 미술 시간 또는 또래
친구들을 통해 많은 것을 보고 느끼고 배우길
바랍니다. 그럼에도 아이가 자기 그림 안에서
맴도는 것만 같을 때 인상 깊었던 동화책을
함께 펼쳐보고 좋아하는 장면을 골라 따라
그려봅니다. 이 드로잉을 자세히 보면 지운
흔적도 없이 단번에 완성했다는 것을 알 수
있습니다. 똑같이 따라 그리긴 했지만 그간의
드로잉 내공이 한눈에 보이는 결과물입니다.

파란 눈의 사자

후, 종이 위 트레이싱지, 색연필, 사인펜, 39x27cm, 2017

✏️ 미술 재료 연구, 상상 더하기, 따라 그리기

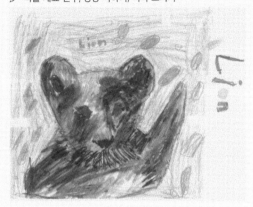

트롤

후, 종이 위 연필, 색연필, 39x27cm, 2017

✏️ 애니메이션 연구, 호기심 자극, 캐릭터 만들기

120

자유롭게 그리는 아이도 가끔은 섬세하고
똑같이 그리고 싶어 하는 날이 있습니다.
그럴 때는 트레이싱지나 먹지 등을 꺼내주기도
합니다. 되도록 스스로 그리는 편이 좋지만,
이따금 똑같이 모사해보는 것도 괜찮습니다.
참고할 만한 사자 그림 위에 트레이싱지를 대고
선을 딴 후 이를 다시 도화지에 붙여 색을 입힌
드로잉입니다. 검게 칠할 줄 알았던 사자의
눈을 파랗게 칠한 걸 보니 아이다운 독특한
사자 한 마리입니다.

아이와 인상 깊게 본 만화영화도 따라 그리기
좋은 소재가 됩니다. 트롤 만화를 신나게 보고
이를 그려보자고 했더니 아이는 어려울 것
같다고 했습니다. 그래서 제가 보라색 머리털을
먼저 그렸습니다. 털 뭉치를 이렇게 표현하면
재미있다며 제가 먼저 시작했더니, 아이는
"그게 뭐야, 내가 더 잘 그려" 하며 분홍색
트롤을 그렸습니다. 시작만 도와주면 아이들은
훨씬 잘 표현해냅니다. 또한, 아이들 드로잉을
보면 그리는 순간을 지켜봐야 알 수 있는
부분도 많습니다. 예를 들어, 여기서 트롤의
눈은 전부 검정이지만 아이는 그릴 때 각각
다른 연필을 사용했습니다. 드러나는 것은 같아
보일지라도 그 안을 들여다보면 아이만의
아이디어가 묻어납니다.

프랭크 게리

후, 종이 위 색연필, 사인펜, 수채물감, 39x27cm, 2017
✏ 참고 자료 활용하기, 듣는 드로잉, 관찰과 발견

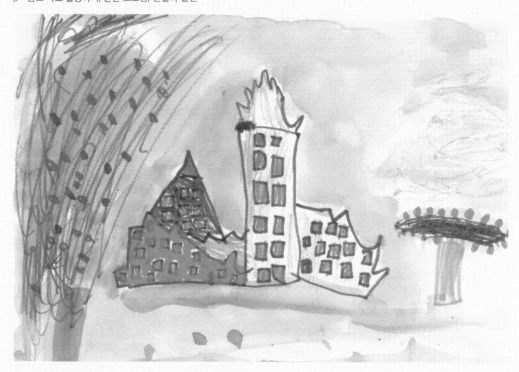

프랭크 게리라는 건축가의 도록을 살펴보던 중 아이가 흥미를 보이기에 함께 인터넷으로 정보도 찾아보고 그에 관해 대화를 나누었습니다. 그리고 그 책을 보고 아이는 이 그림을 그렸습니다. 사실 아이에게 보여준 프랭크 게리 도록의 자료와 이 그림은 표현된 모습이 전혀 다릅니다. 저는 프랭크 게리의 특징이라 할 수 있는 자유분방한 곡선을 아이가 포착하길 내심 기대했는데, 아이는 건물보다는 반짝거리는 불빛, 나무 등을 더 신경썼습니다. 그런데 시간이 한참 흐르고 보니까 이 드로잉이 또 다른 프랭크 게리의 면모로 재해석되기 시작했습니다. 도록을 다시금 섬세하게 살펴보니 프랭크 게리의 드로잉 중 이와 비슷하게 보이는 작업이 몇몇 눈에 띈 것입니다. 아이가 그것 또한 본 것은 아니었지만, 비슷한 느낌은 온전히 느꼈었나 봅니다.

그리기를 멈추자

드로잉하기 싫은 날도 당연히 있습니다. 그런 날이 오래도록 지속되기도
합니다. 이럴 때는 무조건 아이가 원하는 대로 그리게 합니다. 그러다가 어느
정도 아이 기분이 좋아지면 "배경을 넣어볼까?" 또는 "날씨는 어떨까?" 등으로
말을 걸어봅니다. 텅 빈 도화지가 힘들게 느껴질 때는 컬러링북이나 동화책을
활용해도 좋습니다. 그것을 따라 그리거나 색칠하면서 드로잉을 시작하면
됩니다. 또는 한동안 드로잉하지 않아도 괜찮습니다. 어쩌면 자기 의사와는
무관하게 아이가 커갈수록 드로잉할 수 있는 시간 자체가 줄어들어 드로잉과
점점 멀어질지도 모릅니다.

하지만 언제든 아이가 스스로 원하는 시기에 다시 시작할 수 있도록
할 수 있는 한 최대한 아이와 함께하는 것이 중요합니다. 과거의 다양한 드로잉
경험이 언제든 드로잉 감각으로 또 예술을 즐기는 습관으로 발현하리라
확신합니다. 지금 당장 그림을 그리지 않는다고 해서 이전의 경험으로 기른
감수성이나 감각이 쉽게 없어지지는 않기 때문입니다. 어릴 적 수영을 익힌 사람이
오랫동안 수영을 하지 않아도 물에 들어가면 그 몸이 방법을 기억하는 것과
같습니다. 드로잉을 통한 예술을 즐기는 습관이 아이의 삶 속에 평생 함께하기를
기대합니다. 서로의 감각을 키우는 데 집중하여 드로잉에 접근한다면 모두의
부담은 줄어들고 때로는 이것이 휴식이자 취미가 될 것입니다.

122

are
후, 종이 위 연필, 색연필, 39x27cm, 2018
✏ 여백의 미, 아름다움의 기준, 전달력

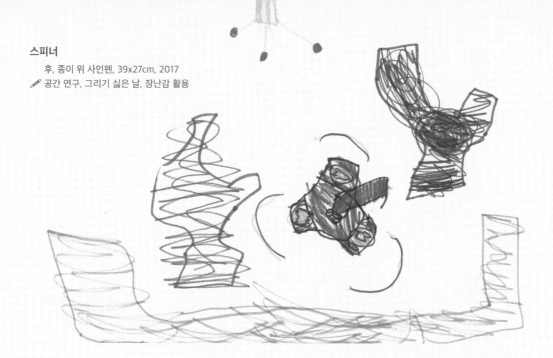

스피너
후, 종이 위 사인펜, 39x27cm, 2017
✏ 공간 연구, 그리기 싫은 날, 장난감 활용

제가 오랜 시간 화장대 옆 거울에 붙여 놓고
아침마다 본 드로잉입니다. 아이가 오랜만에
그린 드로잉인데, 'we'가 아니라 'are'라고 적어
저는 이 그림이 주어, 동사, 목적어가 나열된
문장으로도 보인다고 했습니다. 아이는 별말이
없습니다. 오래간만에 나오는 드로잉은 우리 집
통계상 명작인 경우가 많습니다. 그래서 저는
기다리고 또 기다릴 수 있습니다. 이 드로잉을
그린 후 아이는 또 한참 동안 그리지 않고
텔레비전과 오락, 책 읽기 특히 종이접기에
빠져 있었습니다. 그 시기에는 그대로 두면
됩니다. 집 안 곳곳에 아이 드로잉이 붙어 있는
것만으로도 아이는 무언가 고민 중일 것입니다.

아이가 드로잉을 유달리 오래도록 멀리하는
시기에는 아이가 가장 좋아하는 장난감으로
드로잉을 유도할 수 있습니다. 당시 아이는
스피너 돌리기에 관심이 많았습니다. 저는
다양한 스피너를 그려보자고 했고 아이는
서너 가지 스피너를 표현했는데 조형미가
인상적이었습니다. 그래서 스피너가 돌아가는
공간은 어떠할지도 함께 표현해보자고
제안했습니다. 아이는 바닥 공간을 보태
그리더니 갑자기 화려한 느낌이 나도록 조명을
달겠다고 했습니다. 아이 나이에 어울리는 멋진
공간 드로잉이 완성되었습니다.

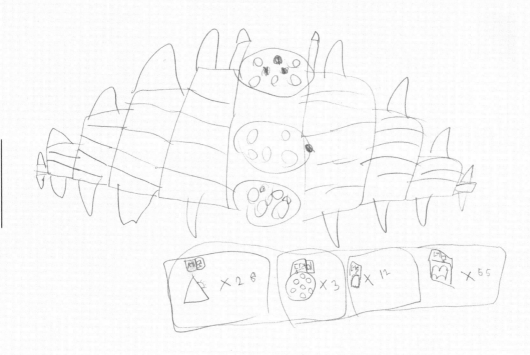

124

몰펀 전개도 드로잉
후, 종이 위 연필, 39x27cm, 2016
🖉 장난감 활용, 미술 융합, 사고력

만들기를 좋아하는 아이라면 전개도 드로잉에
흥미를 느낄 수 있습니다. 평소 좋아하는 블록
장난감으로 무언가 만들기 전 또는 만든 후
그 형태 그대로 전개도 드로잉을 합니다. 아이는
몰펀으로 거대한 형상을 만든 후 이 전개도
드로잉을 그렸습니다. 블록 모양별로 개수까지
적어둔 모습이 재미있습니다. 아이가 드로잉하기
싫어하던 시기에 자주 했던 전개도 드로잉 중
일부입니다.

낙서 위 컬러링
후와 민, 종이 위 색연필, 39x27cm, 2017
✏️ 감각 나눔, 나만의 색상환

자녀가 여럿인 집은 무언가를 다 같이 시작하기
부담스러울 때가 많습니다. 잘 그려놓은 첫째의
그림이 둘째로 인해 엉망이 된 적도 있으니까요.
그럴 때 동생과의 협업을 구상해봐도 좋습니다.
저는 기존에 출간된 컬러링북을 사기보다는
둘째 민이 마구 휘갈겨 놓은 드로잉에 색을 얹는
것을 좋아합니다. 새 옷을 고르듯 마음껏 색상을
선택하고 있노라면 어느새 마음마저
평화로워짐을 느낍니다. 이런 모습을 종종 본
후도 가끔 민의 그림에 함께 색을 더하곤 합니다.

포켓몬스터(초기)
후, 종이 위 연필, 색연필, 39x27cm, 2018

포켓몬스터(중기)
후, 종이 위 색연필, 20x27cm, 2018

126

몇 달 사이 저는 포켓몬스터를 몇백 마리는
본 것 같습니다. 아이가 포켓몬스터를 주로
그리는 동안은 다른 동물이나 식물, 사람 등은
드로잉에서 구경하기 어려웠습니다. 하지만
이러한 시기를 관찰해보니, 자기가 좋아하는
것을 수도 없이 그리면 그림 실력이 향상된다는
점을 배웠습니다. 아이가 드로잉에서 중요한
즐거움을 느끼는 것은 물론 자신도 모르는
사이에 관찰력과 묘사력이 발달합니다. 초기에
그린 포켓몬들과 나중에 그린 그림을
비교해보면 그 실력 차이를 확연히 느낄 수
있습니다. 또 최근의 캐릭터들을 보면 예술성
또한 높아졌습니다.

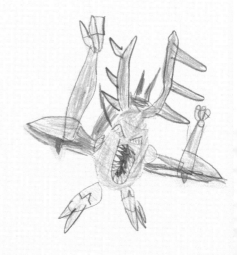

빛나는 루나아라(후기)

후, 종이 위 연필, 색연필, 39x27cm, 2018

✏️ 캐릭터는 선생님, 기술 향상

4 선이 흘러나가다 움직이기

상업공간을 감상해보자

드로잉을 꼭 실내에서만 해야 하는 것은 아닙니다. 야외에서의 다양한 활동은 아이들에게 활력을 불어넣고 또 새로운 영감의 근원이 될 수 있습니다. 처음부터 미술관이나 문화공간을 찾아가기란 어려울 수 있습니다. 미술관이 아니더라도 우리 주변 곳곳에 좋은 작품들은 숨어있습니다. 이를 먼저 찾아보는 연습을 추천합니다.

예를 들어, 백화점을 보면 상품에 멋진 가구, 의자, 조명, 그림 등이 어우러져 디스플레이를 완성합니다. 쇼핑을 위해 백화점에 방문하더라도 잠시만 아이들과 상품 주변을 둘러보세요. 전문가들의 철저한 계획에 따라 만들어진 완벽한 상업 디스플레이는 감각적인 체험을 할 수 있는 공간이 됩니다. 최근 백화점 명품관 1층 매장에는 동시대 예술가들과 협업한 작품들이 전시되는 경우도 잦습니다. 계절과 트렌드에 맞추어 디스플레이가 교체되는 백화점은 단순한 동선으로 작품을 감상할 수 있는 좋은 공간입니다. 다른 사람들에게 방해가 되지 않는 선에서 둘러보고, 상품을 비추는 조명과 디스플레이 방식, 매장 외관을 장식하는 브랜드별 특징에 관해 아이와 대화해보시길 바랍니다.

한편, 큰 규모의 기업은 건물 로비나 야외에 갤러리를 마련해두기도 합니다. 야외 조각품이 있는 때도 있고, 건물 자체가 독특하다면 인터넷으로 건축가를 검색해보는 방식도 있습니다. 앞서 "해, 달, 별"을 통해 드로잉에서 빛을 다루는 방식에 관해 이야기하였습니다. 이에 대한 이해를 확장하는 측면에서, 인공조명이 작품들과 어떻게 어우러지고, 또 건물에 들어오는 자연의 빛은 사물 그리고 사람과 어떤 조화를 이루는지 아이와 관찰해봅니다. 아이와 충분한 대화를 나눈다면 미술관에 다녀온 경험 못지않을 것입니다.

아이스크림, 물 묻은 사과, 호박
후, 종이 위 색연필, 39x27cm, 2017
✏ 디자인, 꼼꼼한 채색, 드로잉 연구

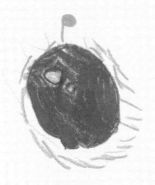

후의 드로잉을 보면 꼼꼼하게 채색한 그림은 드문 편입니다. 어느 더운 여름날 아이와 동네에서 빵을 사 먹는데 선명한 광고 포스터가 눈에 들어왔습니다. 요즘은 카페와 빵집 등 자신만의 분위기를 뽐내는 공간이나 사물이 넘쳐납니다. 동네 빵집에도 어찌나 귀여운 포스터가 걸려있던지 둘이서 입은 빵을 먹는데 눈을 가만두지 못했습니다. 며칠 후 아이가 조용하길래 들여다보니 땀을 송골송골 흘리며 엄청 꼼꼼하게 드로잉을 한 장 그리고 있었습니다. 아이의 집중하는 시간을 깨뜨리고 싶지 않아 조용히 방 밖으로 나왔습니다. 아이는 지난날 포스터에서 본 아이스크림과 숟가락, 물이 묻은 사과 그리고 뜬금없이 호박을 그렸습니다. 오래간만에 마주한 꼼꼼한 드로잉이 소중해서 현관에 턱 하니 붙였습니다. 한여름의 포스터라 볼수록 상쾌하다고 했더니 아이는 노란색 색연필을 들고 와 해를 그리며 "완성"이라 말했습니다.

의자

후, 종이 위 연필, 사인펜, 크레파스, 39x27cm, 2017

✏️ 공간 연구, 상업성, 디자인

아이들이 어려 좋은 의자를 놓기란 아직
어렵지만, 개인적으로 의자를 매우 좋아합니다.
고급 의자부터 역사가 보이는 거장의 의자
그리고 공공공간에 있는 벤치, 백화점에 전시된
가구 등 의자라면 가리지 않고 살펴보는 버릇이
있습니다. 잡지에 나온 의자를 유심히 보는데
아이가 "엄마, 이거 갖고 싶어?"라며 옆에
앉길래 "우리 의자를 그려볼까?"하고
제안했습니다. 집에 있는 가구 도록을 하나
꺼내 거장들의 의자 수십 가지를 살펴보며
아이 마음에 드는 의자에 메모지 2~3개를
붙였습니다. 아이는 분홍색 주인공 의자를
도화지 가운데 배치했습니다. 제법 그럴싸한
거장의 의자가 턱 하니 자리잡았습니다. 그 옆에
테이블도 하나 놓고 한쪽 귀퉁이에 녹색 의자도
그려넣었습니다. 그런데 의자들이 전체적으로
둥둥 떠다니는 느낌이었습니다. 그래서 저는
선으로 의자들을 안정감 있게 만드는 방법을
알려주었습니다. 세 개의 선으로 그림에 벽과
바닥을 만들어 공간감을 부여하는 것입니다.
선의 위치에 따라 방의 크기도 조절할 수
있습니다. 그러자 아이는 신이 난 듯 창문도
그려넣더니 주인공 의자 옆에 짝을 하나 더
그리겠다고 했습니다. 예쁜 의자들을
배치해보고, 공간감을 불어넣고, 전체 색감이
어우러지도록 고려하는 것만 해도 공간
디스플레이에 관한 개념을 익힐 수 있습니다.

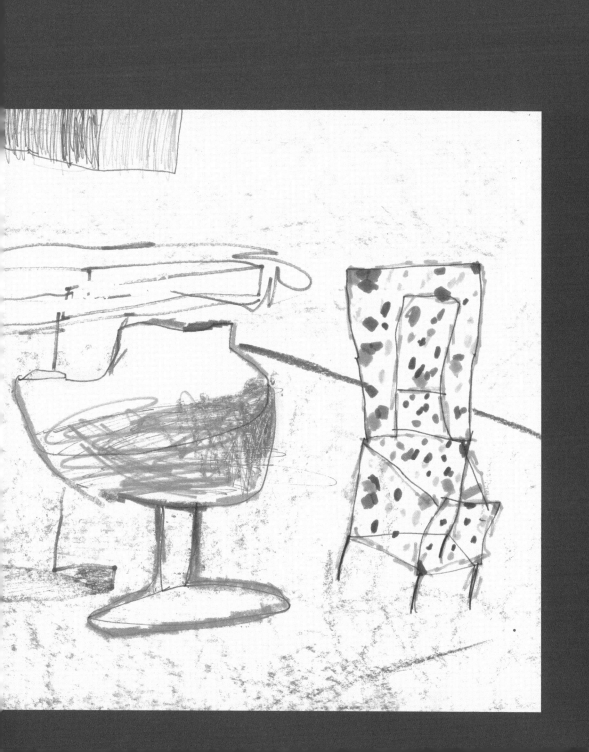

내 방 커튼
후, 종이 위 크레파스, 39x27cm, 2017
✏ 나만의 표현 찾기, 디자인

빛나는 홍학
후, 종이 위 연필, 색연필, 39x27cm, 2016
✏ 공간 연구, 색을 보는 안목, 상업성

이제 디자인과 회화의 경계가 많이 흐려진 시대이긴 하지만, 디자인은 조금 더 대중에게 가깝고 소비를 충족할 만한 요소를 상대적으로 더 많이 지닌다면 회화는 작가의 일방적인 자기 고백을 존중한다는 약간의 차이는 여전히 존재합니다. 그런데 놀라운 점은 아이와 디자인에 관해 대화를 나누면 아이는 "예뻐야지" 또는 "어떻게 하면 잘 팔릴까?", "사람들은 이런 걸 좋아하더라고"라며 무언가를 그립니다. 이날은 커튼을 그려보았습니다. 제 취향의 무미건조한 우리 집 커튼을 보고 아이는 화려한 패턴의 커튼을 자기 방에 달고 싶다고 했습니다. 이미 달린 블라인드도 어쩌지 못하니 이후 오랜만에 아이에게 유리에 그릴 수 있는 재료를 내주고 마음껏 유리 드로잉을 하라고 한 날입니다.

아이와 함께 백화점에 밥을 먹으러 갔습니다. 오랜만에 백화점에 간 아이는 계절을 표현한 디스플레이며, 반짝반짝 빛나는 조명 아래서 몹시 들떴습니다. 특히, 아이와 방문한 남성의류 매장은 음악, 신발, 가방, 옷 그리고 키덜트 상품까지 다양한 요소로 메워져 있어 옷보다 공간을 보는 재미가 더 쏠쏠했습니다. 아이는 구두 아래 깔린 러그를 유심히 보더니 집에 가서 좀 따라 그려야겠다고 말했습니다. 저도 정신없이 구경하느라 그러려니 흘려들었는데 집에 돌아와 아이의 그림을 보니 웃음이 절로 났습니다. 이 드로잉을 보면 눈이 부시도록 밝았던 조명과 의류 매장인지 음반 가게인지 분간할 수 없던 음악 소리며, 매장을 가득 채운 분홍색 디스플레이가 눈에 선합니다. 어린아이에게는 어쩌면 다소 근엄한 미술관보다 상업적인 공간이 훨씬 적합할지도 모른다는 생각이 들었습니다.

미술관에 놀러 가자

백화점이나 야외 갤러리 등도 좋지만, 아이가 어느 정도 야외활동에 적응했다면 미술관에도 함께 꼭 가보기를 추천합니다. 처음에는 조금 번거롭더라도 미술관을 삶 가까이에 두면 드로잉뿐만 아니라 다채로운 시각을 갖는 데 큰 도움이 됩니다. 심지어 어느 순간 감상의 즐거움도 덩달아 느끼게 되리라 확신합니다. 보통 미술관에 비장한 마음으로 가는 사람들이 많습니다. 그러다 보면 아이에게 하나라도 더 보여주고 싶은 욕심이 생기고 아이가 버거워할 수 있습니다. 미술관에 갈 때는 시간과 마음에 여유를 두고 방문하길 권합니다. 단지 작품을 보기 위한 목적으로 미술관에 가는 것이 아닙니다. 미술관 자체가 작품입니다. 미술관의 건축적 요소뿐 아니라 미술관을 둘러싼 주변의 아름다움을 놓치지 마세요. 아이가 미술관에 들어가기 싫어하면 우선 미술관 주변에서 열심히 뛰어놀도록 합니다. 그것만으로도 아이는 미술관과 자연스럽게 감각을 나누고 있는 것입니다.

미술관 밖에서 실컷 놀고 나면 그 안도 궁금해하게 됩니다. 그때를 놓치지 말고 함께 들어갑니다. 다 봐야 한다고 생각하지 말고 한 작품을 보더라도 진지하게 감상합니다. 그것으로 충분합니다. 전혀 알 수 없는 작품 앞에서 작가가 표현하려 한 것이 무엇일지 아이와 대화할 때 감각 나눔이 일어납니다. 이때 아이가 하는 이야기에 대부분 동의해주는 것을 권하고, 왜 그렇게 생각했는지 질문에 질문을 거듭하며 작품을 감상하길 바랍니다. 정답은 없습니다. 의문으로 남는 감상평도 좋습니다.

국립현대미술관 야외 작품
후, 종이 위 연필, 색연필, 15x22cm, 2017
✏️ 자연 드로잉, 야외의 작품, 호기심 자극

그리고 작은 드로잉북을 갖고 가는 것을 추천합니다. 미술관 밖에서
주변 풍경이나 건물을 그려볼 수 있고, 또는 안에서 작품을 보고 드로잉할 수도
있습니다. 혹시 장소가 불편하다면 모든 감상을 끝낸 후 다른 공간으로 이동하여
잠시 드로잉하는 시간을 갖는 것도 좋습니다. 마지막으로 미술관에서 나올 때
아트숍에 들러 아이가 흥미를 보인 작품의 엽서 등을 사보는 것도 권해드립니다.
미술관에서 드로잉하기 어려웠던 경우, 집에 돌아와 그 그림을 따라 그려봅니다.
이 또한 아이가 작가와 감각을 나눌 수 있는 훌륭한 방법입니다.

아이의 단짝과 국립현대미술관에서 만났습니다.
이날 아이들은 미술관에 들어가지 않으려고
했습니다. 시간을 내어 만났으니 로비에라도
들어가 보려 했지만 아이들은 그것조차 원하지
않았습니다. 마음껏 뛰고 싶다고 했습니다.
1시간 넘게 뛰어다닌 아이들은 야외 작품 앞에서
음료수를 마시며 한숨 돌렸습니다. 이때 종이를
주었더니 아이들은 어느새 이 드로잉을
완성해왔습니다. 곁에서 우리를 지켜보던
아가 하나도 언니, 오빠를 따라 야외 스케치를
시작했습니다. 그 모습이 눈에 어른거립니다.

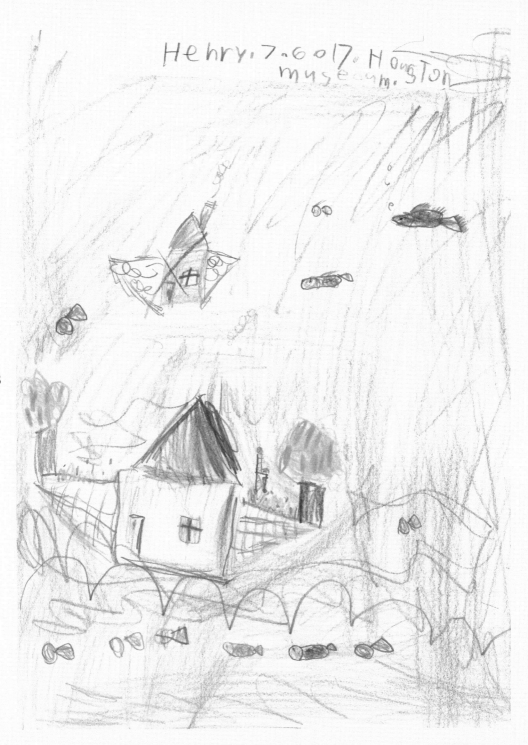

배 위의 우리 집
후, 종이 위 연필, 색연필, 22x28cm, 2017
🖊️ 미술관에서 그리기, 관찰과 발견, 드로잉 전시

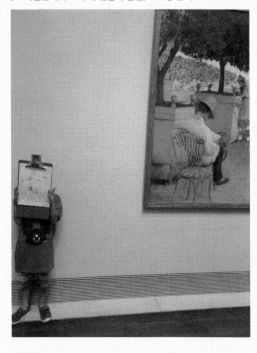

몬드리안 따라 그리기
후, 종이 위 연필, 수채물감, 39x27cm, 2018
🖊️ 작가 연구, 나만의 작품 해석, 따라 그리기

휴스턴을 여행하다 미술관에 갔습니다. 해외 미술관 중에는 1층 로비에서 그림을 그릴 수 있는 키트를 아이들에게 나눠주는 곳이 꽤 있습니다. 아이는 마음에 드는 그림 앞에 앉더니 전혀 다른 그림을 그리기 시작했습니다. 열심히 보면서 그리는데 모양새는 왜 다른지 물었더니 아이는 색감만 참고한다고 말했습니다. 그렇게 한참을 그리고선 그 그림 옆에 서서 사진을 찍어달라고 했습니다. 사람들이 자신을 마치 작품처럼 보는 것이 재미있다고 했습니다. 살아 있는 작품은 처음이라며 사진을 찍어준 추억이 새록새록 떠오릅니다.

미술관에서 그림 그리기가 어렵다면 관심 있게 본 작품을 집에 돌아와 인터넷 등으로 찾아본 후 따라 그리는 것도 좋은 방법입니다. 아이와 함께 정보를 찾아보며 보호자의 취향이나 호기심도 나눠보세요. 어느 날 몬드리안의 딱딱한 색면을 관찰한 아이는 그 그림이 싫다고 했습니다. 하지만 몬드리안의 색에는 흥미를 느꼈습니다. 몬드리안의 색감을 빌려오되 아이는 부드럽게 그리고 싶어 했고 물감을 더 옅게 칠하는 데 집중했습니다. 마치 작가인 양 그림 중앙에 자신의 이름을 떡 하니 적어둔 걸 보니 이 드로잉이 꽤 마음에 들었나 봅니다.

여행을 떠나자

여행은 드로잉하기 아주 좋은 환경을 만들어줍니다. 미술 재료가
없을 때는 흙이 재료가 되고, 내리는 빗물이, 흩날리는 풀잎이, 테이블 위 케첩이,
심지어 고요함과 바람도 재료가 될 수 있습니다. 재료가 없다고 드로잉을 멈출
필요는 없습니다. 냅킨 위에 또는 호텔 방에 놓인 메모지 위에 그리면 됩니다.
잠깐 나눈 대화의 느낌, 기억도 드로잉이 됩니다. 우리만 기억하는 재료로 그린
드로잉을 집에 가져오면 세상에 단 하나밖에 없는 드로잉을 소장하는 것입니다.

괴물과 괴물 흔적
후와 민, 냅킨 위 사인펜, 간장, 37x37cm, 2018
✏ 재료가 없는 날, 간장 그림, 가족 소통

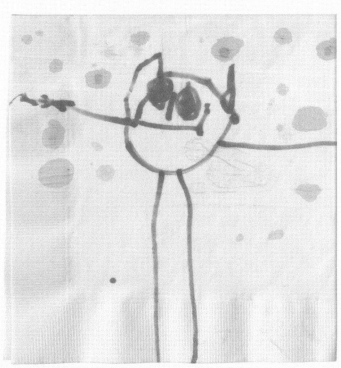

여행이라고 꼭 한가득 짐을 싸서 떠나야 하는 것은 아닙니다. 당일치기 여행도 있고, 동네 산책도 좋습니다. 어느 날엔 집 앞 산책을 여행 가듯 떠나봅니다. 배낭을 메고 약간의 간식과 드로잉북을 챙깁니다. 떠나기 전 지도 드로잉을 해봐도 재미있습니다. 익숙한 동네 골목을 미리 드로잉북에 그린 다음 그 그림을 따라 산책 여행을 다니는 것입니다. 그러면 평소 무심코 지나쳤던 길에서 색다른 요소들을 찾게 됩니다. 여기에 이런 나무와 꽃이 있었는지, 이 건물이 어느새 이렇게 낡았는지, 가로등은 8시에 켜지는지 등등 아주 바쁘게 돌아가는 동네의 이면을 발견합니다. 대화를 나누다 가끔 앉아서 드로잉도 하고 간식도 먹으며 집으로 돌아오면 지도는 그새 너덜너덜해져 있습니다. 즐거운 마음은 즐거운 드로잉으로 이끕니다. 아이는 그날의 정보를 더해 지도를 다시 만들거나 보수합니다. 떠나기 전의 준비 드로잉, 여행 중의 드로잉, 집으로 돌아와 느낀 바에 관한 드로잉, 이 자체로 내러티브가 있는 하나의 작업이 완성됩니다. 또한, 짧은 여행을 통해 아이의 새로운 드로잉 그리고 요즘의 관심사를 발견할 수 있습니다.

캐나다로 여행 갔을 때 아이들이 식당에서 심심해하는데 사인펜이 딱 한 자루밖에 없었습니다. 후 한 번 민이 한 번 가위바위보로 사인펜을 주고받으며 냅킨에 드로잉을 시작했습니다. 서로 번갈아 그리다가 냅킨이라 불편했는지 얼마 지나지 않아 드로잉을 그만두었습니다. 냅킨에 간장을 흘렸길래 버리려고 했는데 드로잉과 간장 자국이 잘 어울렸습니다. 제가 흥미를 보이자 후는 간장을 몇 방울 더 떨어뜨렸습니다. 이후 한국으로 돌아와 냅킨 드로잉을 펼치니 그날의 기억과 그 장소가 떠오릅니다. 아이도 너무 좋아하며 자기 방에 걸어 달라고 했습니다. 아직 알맞은 액자를 찾지 못해 지퍼백에 고이 모셔두고 있습니다.

탐험 지도

후, 종이 위 연필, 25x15cm, 2016

탐험하다 만난 왕거미

후, 종이 위 연필, 24x15cm, 2016

✏️ 일상의 풍경, 관찰과 발견, 종이를 대하는 자세

우리는 몇 장의 탐험 지도를 보관하고 있는데
저는 이 지도가 가장 좋습니다. 낡고 찢어지고
색이 바랜 이 지도는 우리 집 보물 1호입니다.
이 드로잉을 보면 고사리 같던 아이 손에 묻은
흙과 땀이 생각납니다. 당시 6살이었던 아이는
매일 가던 산책길을 그렸습니다. 집에서 걸어서
5분 정도의 거리를 눈을 감고 상상한 후 종이에
옮기고 목표 지점에는 보물이 있다고
가정했습니다. 배낭에 간식을 챙겨 지도를 들고
나갔는데 간식 꺼내 먹는 재미에 5분 거리인
그곳에 20분은 걸려 도착했습니다. 목적지에
가기까지 틀린 길을 수정하고, 목적지에
도착하여 평소에 가지 않던 높은 곳까지
올라가며 색다른 산책을 했습니다. 엄마 뒤나
옆에서 따라오던 아이가 자신을 따라오라며
의기양양하던 모습이 든든했습니다.

장거리 여행이 가능하다면 드로잉북을 꼭 가져가기를 추천합니다.
잘 찢어지지 않고 180도로 펼쳐지는 크로키북이면 더욱더 좋겠습니다.
이동할 때나 여행지, 아니면 잠들기 전이나 일어나서, 어디서나 드로잉할 수
있습니다. 앞서 이야기했듯 일반적인 미술 재료가 없다면 흙이나 물, 케첩이나
바람, 고요함과 그곳에서 들었던 소리 등 구할 수 있는 모든 재료로 표현하길
권합니다. 글을 적어도 좋습니다. 그리고 여행지 드로잉에는 날짜와 장소를 꼭
적어둡니다.

여행과 관련된 드로잉으로 시작하지 않아도 괜찮습니다. 다만 여행지에
도착한 후에는 그곳의 나무나 꽃, 특이점 등을 잘 관찰하여 그릴 수 있도록
독려합니다. 다양한 날씨를 직접 겪을 수 있다는 것이 여행의 가장 큰 장점입니다.
날씨에 따라 주변 사물이나 풍경은 어떻게 달라지는지 직접 살펴볼 수 있으니까요.
여행의 불편함이 주는 느릿느릿한 경험 역시 감각을 나누기에 적격인 조건입니다.
조금씩 부족하고 불편한 상황에서 사물을 관조하고 그것을 해석하는 힘을
기릅니다. 그러면 여행에서 돌아와 편안한 집에서 마주한 종이를 대하는 자세는
이미 달라져 있습니다.

키가 큰 선인장과 키가 작은 선인장
후, 종이 위 볼펜, 흙, 11x14cm, 2016

공원에서 사슴을 만났어요
후, 종이 위 볼펜, 11x14cm, 2016
✏️ 자연 드로잉, 관찰과 발견

미국 서부 카탈리나섬을 여행하며 그린
드로잉입니다. 당시 민이 유모차에서 잠들어
더는 멀리 움직이기가 어려웠습니다. 공원은
너무 조용했고 사람도 우리밖에 없었습니다.
후에게 그늘에 앉아 드로잉을 해보면 어떨까
제안했습니다. 호텔에서 가지고 나온 종이에
빌린 볼펜으로 드로잉을 시작했고, 색을 칠하고

싶어 하는 아이에게 흙으로 색을 입히는 방법을
알려주었습니다. 또, 고요함도 하나의 드로잉
재료가 되었습니다. 대상을 관조하며
그 사물이나 현상에 관해 이야기 나누었습니다.
이 드로잉을 보면 그곳의 고요함과 타는 듯한
건조함이 느껴집니다. 그곳에서 우연히 만난
사슴과 엄청나게 크고 아름다웠던 선인장이
잊히지 않습니다.

산 고슴도치
후, 종이 위 연필, 6.5x10cm, 2018

폭포 수달
후, 종이 위 연필, 6.5x10cm, 2018

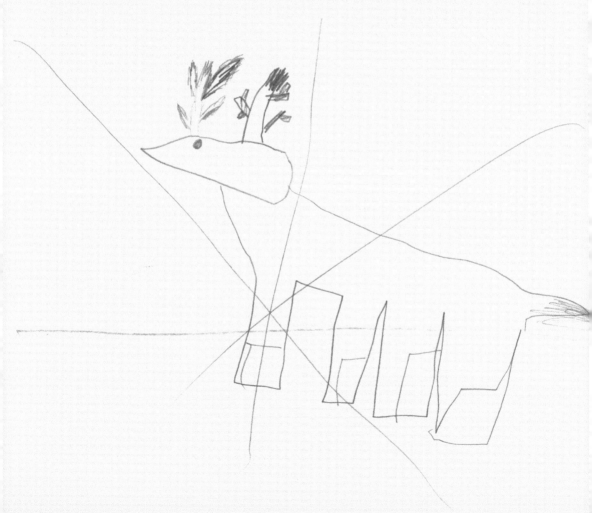

나무 뿔 사슴
후, 종이 위 연필, 39x27cm, 2018
🖋 감각 나눔, 자연 드로잉, 표현력

귀를 잡아당긴 호랑이
후, 종이 위 연필, 크레파스, 수채물감, 39x27cm, 2018
🖋 상상 더하기, 여행과 대화 그리고 자연, 관심과 칭찬

산속을 오래도록 여행하고 오니 아이 드로잉이
산 그 자체입니다. 사실 아이 둘을 데리고
여행하기란 정말 쉽지 않습니다. 막상 나가면
같이 놀기보다 주의 주는 일이 훨씬 많고 특히
둘째를 낳고는 놀아줄 정신도 없습니다.
그럼에도 또다시 가방을 들고 나가는 이유가
여기에 있는 것 같습니다. 산을 품은
고슴도치가 나타나고, 수달에게서는 폭포가
흐릅니다. 나무 뿔이 난 사슴까지 만나면 조금
고생스럽더라도 다시 떠나보자는 마음이
생깁니다. 여행 중 피곤한 날에는 아이와 많은
대화를 하지 않아도 됩니다. 엄마는 조용히
창밖을 구경하고 싶다고, 우리 각자 밖을
보자고 아이에게 말할 뿐입니다. 하지만 우리는
같은 곳을 보고 있으니 괜찮습니다.

운 좋게 많은 곳을 여행한 아이와 대화해보면
기억하는 것보다 기억하지 못하는 것이 훨씬
많습니다. 때로는 실망도 하지만 이런 그림을
보면 기억은 사라져도 감각은 유지된다는
생각이 듭니다. 도란도란 이야기 나누며 산이나
들 또는 집 앞마당에라도 나갔다 오면 아이들
기분과 드로잉 자체가 온종일 집 안에 있을 때와
다릅니다. 자연에서 또는 친구와 신나게 놀다
들어오면 귀를 잡아당긴 호랑이처럼 익살스러운
구상도 나오고, 색감도 자연의 색을 향합니다.
앞서 3장에서 만난 '나만의 새'처럼 너만의
호랑이가 부러운 날입니다.

주로 도심에 사는 우리는 자연을 마주하기가 쉽지 않습니다. 그런데 아이들이 노는 것을 잘 관찰해보면 어디서 구해오는지 종종 손에 나뭇가지나 풀을 쥐고 있습니다. 아파트 단지 나무에서 떨어진 것들 또는 아스팔트를 뚫고 나온 풀 등 그 출처를 알아보면 기발할 때가 많습니다. 그런 아이들은 자연과 조금 더 가까운 곳에 가면 수십 가지 재료를 순식간에 모아오곤 합니다. 소꿉놀이, 전쟁놀이 등 그들의 놀이가 한차례 끝나면 슬며시 곁에 가서 아이들이 모아놓은 재료로 여러 구도를 잡아봅니다. 또 다른 놀이를 시작하는 셈입니다. 아이들은 자연스레 저의 '흙 도화지 드로잉'에 관심을 둡니다. 우리의 흙 도화지는 너무 크고 재질도 다양하여 종종 흥미로운 작업의 바탕이 됩니다. 무한의 도화지와도 같으니 뭉개지고 밟혀도 아쉬울 일이 없습니다. 나무를 꽂고 풀도 심고 손으로 이어 그리기를 한 다음 색이 필요하면 주변에 버려진 플라스틱 쓰레기로 오브제 효과도 연출합니다. 조화로운 작업이 탄생하면 그에 관해 이야기를 나눕니다. 이렇게 몇 번 놀았더니 마땅한 장소를 찾으면 아이들 스스로 알아서 땅바닥을 도화지 삼아 드로잉을 합니다. 풀이나 주변의 재료를 돌로 빻아 물감을 만들거나, 들고 나간 간식을 활용해 더욱더 강한 색을 표현하기도 합니다. 또 작은 돌로 큰 바위를 긁어 벽화를 그리는 모습을 보면 제가 아이들에게 배우는 날이 더 많아지는 것 같습니다. 그렇게 자연에서 드로잉을 많이 하고 집에 돌아오면 종이 위 그림도 더 밝아지고 생동감이 넘치는 것을 자주 목격했습니다.

가끔은 집 안에 붙여두던 그림을 집 밖으로 갖고 나가도 재미있습니다. 그림 몇 장을 들고 나가 마당 구석구석 또는 자주 가는 놀이터, 화단 등에 놓고 감상하면 그 느낌이 무척이나 다릅니다. 가끔 그림이 바람에 날아가면 여기저기 주우러 다니며 깔깔거리기도 합니다. 간혹 그림이 찢어지기도 하는데 "찢어지면 어때? 또 그리면 되지!", "찢어진 모양새가 더 재미있네. 집에 가서 이어 그려 볼까?" 같은 대화를 나눕니다. 조금 더 갖춰진 형식의 전시를 원한다면 화방에서 캔버스를 사보세요. 그 위에 그림을 그리고 들고 나가 그림과 어울리는 장소에 놓으면 그 어떤 전시보다 멋진 장면이 연출됩니다. 자연의 빛 아래 자신의 작품을 멀리 또는 가까이에서 감상하고, 자신의 작업이 어울리는 공간을 파악하고, 다음 작업을 상상해보는 시간 속에서 우리는 진정한 예술가로 거듭납니다.

150

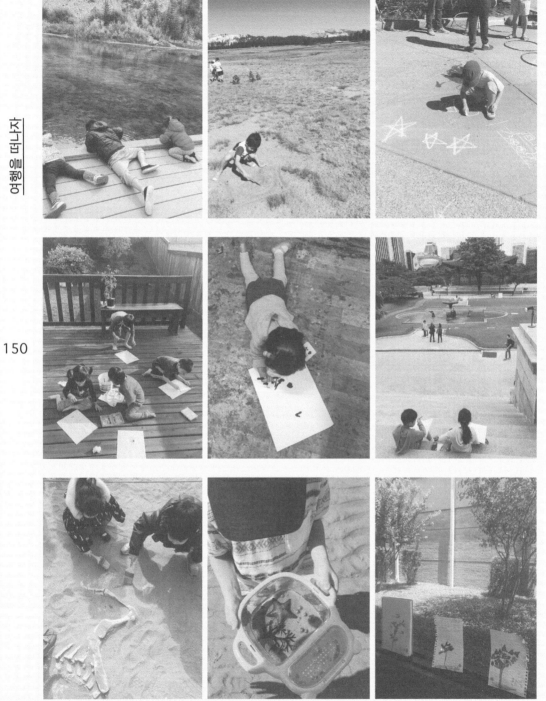

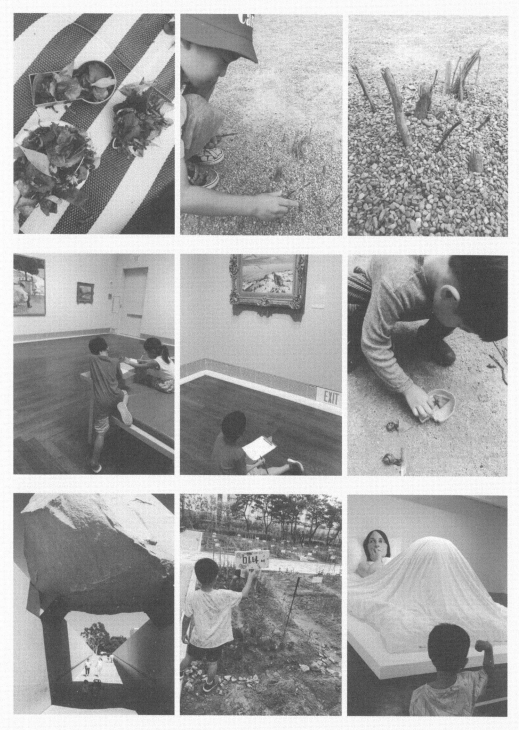

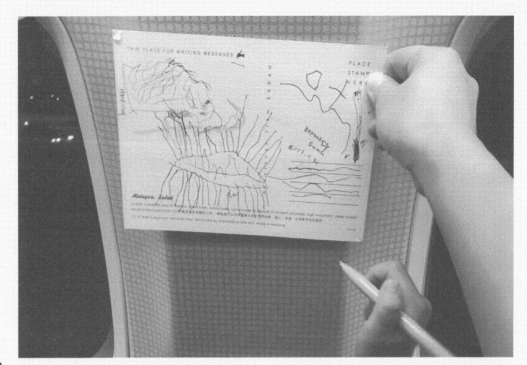

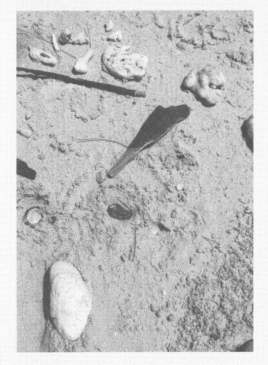

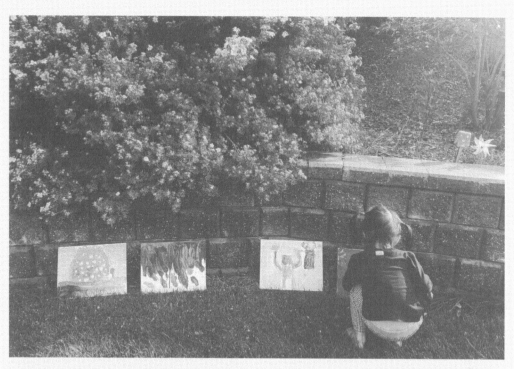

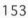

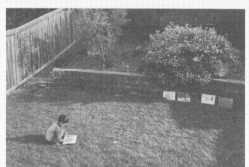

나가며

　　가까운 미래에 후는 그림을 그리지 않을지도 모릅니다. 사춘기가 오고 친구들을 더 좋아하게 되면 드로잉은 시시하다고 말할 날이 올 것만 같습니다. 아직 그 미래는 오지 않았지만, 설령 그런 상황이 되더라도 드로잉이나 예술에 관한 이야기를 강요할 마음은 조금도 없습니다. 후가 예전에 자신이 그렸던 그림을 방 한편에 두거나 책상 위에 올려둔 꽃을 가끔 감상할 줄 아는 사람이 된다면 그것만으로 좋을 것 같습니다.

　　책을 쓰기 시작하며 많은 부담감을 느꼈고 시행착오도 있었습니다. 나의 방식이나 행동이 다른 사람들에게도 정말 도움이 될지 끝없이 되묻기도 했습니다. 하지만 이 책에 관한 저 자신의 평가는 어쩌면 아이들이 성인이 되고 자립하는 이십여 년 후에나 가능할지도 모르겠습니다. 생활 속 예술을 즐기는 습관이 또 드로잉 습관이 아이들 삶 속 언제 어디서 어떤 방식으로 빛을 발하고 그 의미를 확장할지 지금으로서는 단언하여 예측할 수 없기 때문입니다. 그럼에도 제가 한 가지 확신하는 것이 있다면, 생활 속 습관은 유산과도 같습니다.

　　지금의 '나'는 제 부모님 생활을 그대로 유지하고 따라 합니다. 부모님께서는 항상 주변을 정리하고 소소한 것을 한참 바라보며 즐기는 분들입니다. 이러한 습관은 저도 모르는 새에 저에게 그 어떤 재산보다 좋은 유산이 되었고, 그 일부가 현재 생활에 포함되어 있습니다. 일상의 소소한 풍경을 감상할 줄 아는 부모님의 습관이 제 드로잉 생활에 어느 정도 영향을 주었듯이 말입니다. 이처럼 아이와 드로잉하고 집 구석구석에 둔 그림을 보며 이야기를 나누었던 시간은 절대 헛되지 않을 겁니다. 예술가가 되든 아니든 그것은 아이의 몫일 테고 진로와 무관하게 아이는 예술을 즐기는 사람으로 남겠지요. 아이 인생에서 부모와 집중하여 오랫동안 대화할 수 있는 시기는 어쩌면 지금뿐일지도 모릅니다. 먼 훗날 아이가 이 시간을 기억할 때 드로잉의 추억이 가득하길 바랍니다.

백 명의 아이가 나무를 그리기 시작합니다. 모두 서로 다른 나무를 그리고 있습니다. 사람들은 그중 재능이 엿보이는 특별한 나무가 존재하는지 궁금해하고, 실제로 아주 특별해 보이는 나무들도 제법 있습니다. 하지만 백 그루의 나무 모두 저마다 개성이 있습니다. 이러한 개성은 재능과는 별개로, 공유하는 대상일 뿐 그 우열을 비교할 필요는 없습니다. 또한, 표현방법이 다채로운 현대미술 안에서는 개성을 반드시 그림의 주제인 '나무'에만 한정하여 찾지 않아도 됩니다. 개성 있는 아이들의 표현은 나무를 에워싼 공기와 빛에서도, 나무 아래 흙에서도 발견할 수 있습니다. 이는 다시 나무 토대의 건축물이나 나무를 재료로 한 인테리어 의자로, 나무에 관한 글을 쓰는 작가에게 소재로, 심지어 그저 나무를 좋아하는 사람에게는 취향으로, 아무런 제약 없이 모든 분야의 모든 사람에게 영감을 불러일으킵니다. 그렇게 완성된 아이들의 개성은 자신을 필요로 하는 분야에 모두 흩어져 서로 알게 모르게 영향을 주고받을 것입니다.

마무리는 이 책을 처음 쓰기 시작했을 때 적어둔 글로 대신합니다.
저의 첫 시작은 이러했습니다.

✍ 혼란스러운 선(Q)과 지우개(A)

(Q) 몇 살부터 드로잉을 시작할 수 있을까요?

(A) 무언가 손에 쥘 수 있는 순간부터요. 책 내용은 주로 4세에서 13세 사이의 아이와 그 보호자에게 맞춰져 있지만, 본래 취지로는 어린아이부터 노인까지 모두 포괄할 수 있는 책이 되길 바랐어요. 드로잉에는 정답이 없어요. 이 책 표지에는 3세 아이의 그림이 주인공으로 자리 잡은걸요. 다만 나이가 어리면 어릴수록 예술을 자연스럽게 받아들이고 그에 관한 가치관도 일찍 성립되는 것 같아요. 5살이 된 둘째 민이 "이번 그림 잘 나왔지? 아름답지"라고 여러 번 되물을 때마다 신기하답니다.

(Q) 후와 민은 매일 그림을 그리나요?

(A) 전혀 아니에요. 신나게 몇 날 며칠을 그리다가도 갑자기 열흘 또는 한 달 넘게 안 그리는 때도 많아요. 특히, 아이도 저도 바쁠 때는 시간이 정신없이 흘러가죠. 요즘에는 아이가 미디어에 흥미를 붙였는데 두어 시간 실컷 보고 나면 선심 쓰듯 드로잉 한 장 서비스로 그린다고 말하기도 한답니다. 역시 그리고 싶을 때 자연스럽게 그리는 게 가장 좋은 것 같아요.

(Q) 아이가 어려서 현실적인 미술교육 제도로부터 자유로운 것은 아닐까요?

(A) 물론 아직 아이가 어려서 놓치는 부분도 있겠죠. 그런데 저는 기본적으로 미술학원이나 기존의 미술교육 등을 부정하지 않아요. 오히려 바람직한 예술 교육을 위해 모두 힘을 합쳐보자는 생각에서 이 책을 쓰게 되었으니까요. 하지만 혹시나 예술교육 제도나 전문기관에서 좌절감을 맛보신 상황이라면, 꼭 해드리고 싶은 말이 있어요. 현학적이고 전문적인 태도는 예술과 상반된다는 것을 기억하셨으면 해요. 전문기관이나 제도는 상황을 분석하고 의견을 제시하는 자신의 역할을 할 뿐, 우리가 누군가의 의견에 매몰되어 그 의미를 곱씹으며 미래를 결정해야 할 이유는 없어요. 끈기만 있다면 얼마든지 언제까지고 도전해도 돼요.

(Q) 부모가 재능이 있어서 아이가 그림을 잘 그리지 않나요?

(A) 글쎄요, 저는 어린 시절 학교 미술 시간에 그림 잘 그리는 아이 정도였지 미술 전공자 기준으로 본다면 결코 잘 그리는 편에 속하지는 못해요. 그리고 이제는 '잘' 그린다는 기준 자체가 과거와는 많이 달라졌어요. 지금은 자신만의 그림을 자신 있게 꾸준히 그리면 그것이 재능이자 표준이 되는 시대예요. 기술적인 부분 때문에 주눅들 필요는 없어요. 더욱이 그런 손 기술은 이제 기계가 대신할 수 있는 시대이기도 하니까요.

이 책을 준비하며 가장 자주 들었던 질문과 그에 관한 답변을 정리해 공유합니다.
매 순간 의심스럽고 답답할 때, 이 질문과 답변이 생각의 전환에 도움이 된다면 정말 좋겠습니다.

(Q) 그래도 저는 일반적인 관점에서 '잘' 그리는 사람이 되고 싶어요.
보이는 대로 똑같이 그릴 수 있다면 좋겠어요.

(A) 기술이 좋은 사람이 감각도 갖추고 있다면 정말로 부럽죠. 그런데 우선 자신의 그림을
부정하지는 마세요. 그 느낌을 간직한 채 기술을 연마하는 방법을 전문기관과 상의하세요.
그래야 자신을 잃지 않은 상태에서 기술을 더할 수 있거든요. 똑같이 찍어내는 그림은 매력이
없잖아요. 그리고 자기 눈에만 못 그린 그림일 뿐 다른 사람은 그 독특함에 반할지도 몰라요.
자신의 매력을 함부로 지우진 마세요.

(Q) 우리 집 식구들은 예술에 아예 관심이 없어요.

(A) 예술에 관심이 없다고요? 쇼핑은요? 영화는 어때요? 음악은요? 혹시 운동은 좋아하지
않나요? 예술은 곳곳에 적용되어 있습니다. 우리가 숨 쉬는 모든 일상에 예술이 스며들어
있어요. 자연도 예술이 될 수 있어요. 싫은 것을 억지로 하라는 뜻이 아니에요. 자신의 삶에서
즐거운 부분을 또 좋아하는 부분을 조금만 다른 각도에서 보아도 충분히 예술이 될 수 있어요.
거기서부터 시작하면 돼요. 주변을 둘러보고 관심을 가져보세요. 하다못해 길을 걸으며 어떤
간판이 내 마음에 드는지만 생각해보아도 안목을 기를 수 있고 그것이야말로 "예술을 즐기는
습관"의 시작이에요.

(Q) 예술에 관심을 두고 조금 더 적극적으로 예술을 즐기고 싶은데 어떻게 해야 할지
잘 모르겠어요. 작품을 주기적으로 관람하고 싶은데 어디에 가면 좋을까요?

(A) 이런 질문에는 책이나 잡지 추천으로 답변을 대신하고 싶어요. 혹시 서울 또는 서울 근교에
사는 분이라면 <서울 미술산책 가이드>라는 책을 참고해보세요. <월간 미술>이라는 미술
잡지에서 오랫동안 일한 기자님 두 분이 쓰신 책인데 서울의 골목골목 동선에 따라 미술관과
갤러리 등을 추천해줍니다. 여타 지역의 미술계 소식이 궁금하다면 김달진미술연구소에서
발행하는 <월간 서울아트가이드>를 참고하셔도 좋을 것 같아요. 김달진미술연구소 웹페이지
(www.daljin.com)에도 많은 전시 정보가 공유되고 있고요. 하루에 많은 곳을 가보려고 하지
말고 여유 있게 한두 군데로 시작해보면 좋을 것 같아요. 늘 강조하지만, 정답은 없어요.
자신의 취향을 찾아 여행을 떠나는 기분으로 들러 보세요. 그리고 외출하기 어렵거나
피곤하다면 온라인으로 먼저 감상하다가 꼭 보고 싶은 작품이 있을 때 출발하셔도 돼요.

직접 그려보자

무엇이든 직접 해보는 것만큼 빨리 배울 수 있는 길은 없을 것입니다.
드로잉을 어떻게 시작하면 좋을지 여전히 난처하다면 먼저 이어 그리기를
시작해보면 어떨까요? 간단하게나마 이어 그리기를 경험하고 나면 여럿이
함께 드로잉하는 것을 어려워할 필요가 없음을 깨닫게 되리라 기대합니다.

앞으로 이어지는 그림과 사진은 후와 민이 그리거나 찍은 것들입니다. 후와
민과 같이 이어 그린다고 상상하며 그들의 그림에 당신만의 선과 색을 이어가
보세요. 컬러링북을 칠하듯 빈칸을 색칠해도 좋고, 구석의 아주 작은 그림에서
당신의 이야기를 시작해 키워나가도 좋겠습니다. 이어 그리기뿐만 아니라
지금까지 이 책에서 소개한 다양한 드로잉 방법들을 여기서 직접 시도해봅시다.

또한, 2장에서 잠시 언급한 네오스마트펜을 사용 중이라면 이곳에서 한번
사용해보세요. 사실 이 책에는 네오스마트펜을 인식할 수 있도록 하는 아주
작은 코드들 이른바 Ncode가 촘촘히 인쇄되어 있습니다. 38~45쪽에서
소개한 예시 그림들처럼 네오스마트펜을 자유롭게 활용해볼 기회인 것이지요.
한 번의 드로잉으로 서로 다른 두 점의 결과물을 어떻게 얻을 수 있는지 직접
경험해봐도 좋겠습니다.

네오스마트펜 소개 및 활용 방법

네오스마트펜은 종이에 쓴 글과 그림을 그대로 디지털화하여 연동된 스마트폰, 태블릿, PC에 저장해주는 스마트펜입니다. Ncode가 인쇄된 종이에 네오스마트펜으로 기록하고 네오스튜디오 같은 전용 앱을 이용하면 종이에 펜으로 기록한 내용을 해당 앱에서 디지털 데이터로 확인 및 수정할 수 있습니다. 이 책 〈의자와 낙서〉에는 Ncode가 전체 인쇄되어 있으므로 여기뿐만 아니라 원하는 쪽에서 네오스마트펜을 자유롭게 활용해보세요.

1 앱스토어 또는 구글 플레이스토어에서 '네오스튜디오' 앱 다운로드
2 앱이 설치된 스마트 기기와 네오스마트펜을 블루투스로 연동
3 이 책에 그림을 그리거나 글을 쓰면 해당 내용이 네오스튜디오에 자동으로 저장
4 특히, 160~175쪽 우측 상단의 메일 아이콘을 네오스마트펜으로 찍으면 해당 쪽의 내용을 스마트 기기에 설정한 계정을 통해 바로 다른 사람에게 메일로 전송 가능
5 네오스튜디오의 편집, 리플레이, 공유 기능 등을 이용해 디지털 데이터를 자유롭게 편집하거나 기록 순서를 동영상으로 보는 등 다양하게 활용 가능

더 많은 정보와 이용 안내는 네오스마트펜 공식 웹사이트 (www.neosmartpen.com)에서 확인할 수 있습니다.

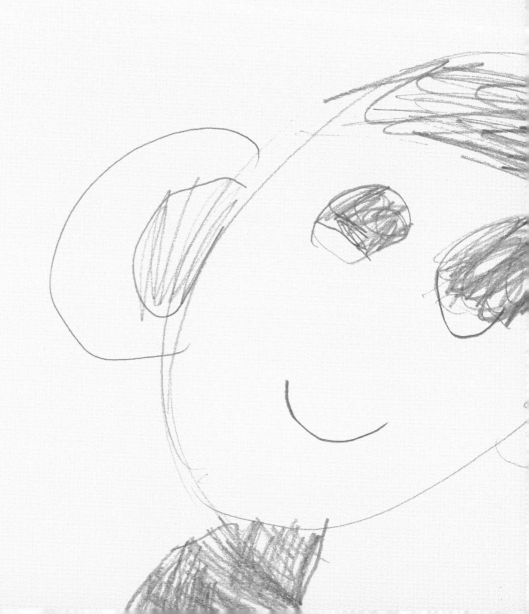

161

165

166

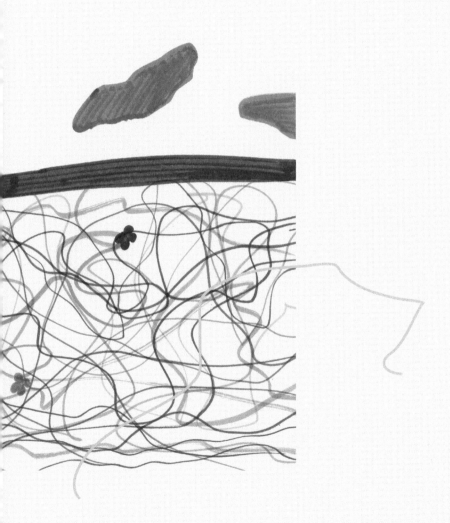

168

172

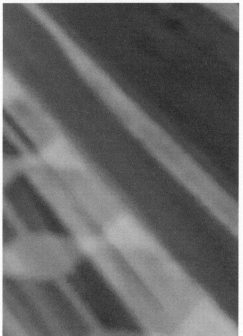

Chair

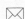

174

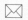

의자와 낙서
A Chair and Drawings

초판 1쇄 발행 2019년 3월 11일
초판 2쇄 발행 2022년 5월 30일

글	서지형
그림	조윤후
	조수민
편집	장유진
디자인	SUPERSALADSTUFF

발행	박경린
발행처	케이스스터디(뉴포맷)
	04526 서울 중구 세종대로16길 27, 401호
	T. 02-777-1123
	F. 02-2261-1123
	book@newformat.kr

ISBN	979-11-964749-7-3 (13650)
가격	20,000원

케이스스터디는 뉴포맷의 출판 브랜드입니다.
뉴포맷은 동시대 문화의 흐름을 전시, 출판, 연구 및 교육 프로그램 등으로 담아냅니다.
인문학적 상상력으로 다른 관점의 새롭게 보기를 공유하며, 뉴포맷만의 새로운 기준을 만들어나갑니다.
instagram.com/newformat.kr